江寒汀百鸟百卉图卷

本社 编

上海书画出版社

前言

　　20世纪的上海画坛，名家辈出，共同构成了海上画派繁荣之景象。海上画派的繁荣突出表现在花鸟画的大盛，其中江寒汀、唐云、张大壮及陆抑非四位擅长花鸟画的名家，合称为海上"四大花旦"。尤其是江寒汀，更以其超以象外的笔墨趣味为当时及之后的画坛注入了一股清新雅逸之风。

　　江寒汀早年认真研习了历代花鸟画名家的各种技法，上溯宋元诸如徐熙、黄筌等，双钩填色、精工细笔，无不备至；下逮明清的陈淳、恽寿平、朱耷、华嵒等，涵泳其间，自出机杼；另外，江氏潜心揣摩任伯年、虚谷之画艺，手追心摹，其临摹二人之作几可乱真，时有"江虚谷"之誉。江氏深谙"入古出新"之意，对写生颇为注重，使其在力追古法的同时，有所出新。江氏画风温润典雅，在洒脱奔放之中多了几分宁静与蕴藉，一改先前陈陈相因之陋习，为画坛之空谷足音，卓然自成一家，堪为近世之徐（熙）、黄（筌）。他在强手如林的民国海上画坛占有一席之地，且其画风影响深远，至今不绝。

　　在花鸟画的各类题材中，江寒汀尤以描绘各类禽鸟著称于世。据说，他为了画好各类禽鸟，不仅常去鸟市看鸟、买鸟，家中还养着灵禽异鸟，绘事之余，观其态，听其鸣。朝夕相对，细观默察，对这些禽鸟飞、鸣、食、宿的千姿百态了如指掌，故其笔下百鸟形态各异，形象生动。在江寒汀一生的艺术历程中，绘制了多套《百鸟百卉图》，形制有册页、长卷等，分绘各种花、鸟，所绘百花，或含苞、或竞发、或笑人、或解语、或羞怯、或明妍，曲尽其妙；百鸟则或呼朋、或引伴、或迎风、或栉雨、或修喙、或理羽，栩栩如生。画法以恽寿平没骨法为主，加之华嵒的工笔与写意，同时还有海派画风的温润典雅之处。

　　本书收录江寒汀《百鸟百卉图》卷，在一幅长卷上逐段描绘各种禽鸟与花卉，每段既互相独立、各有主题，又能接连成卷，形成顾盼呼应的完整构图。本书分段编排此卷，并在每段后配以江寒汀所绘的另一套《百鸟百卉图》册以及上海中国画院藏《花鸟画谱》中相应的禽鸟部分，并标明禽鸟名称，以方便广大花鸟画爱好者学习、研究。

目录

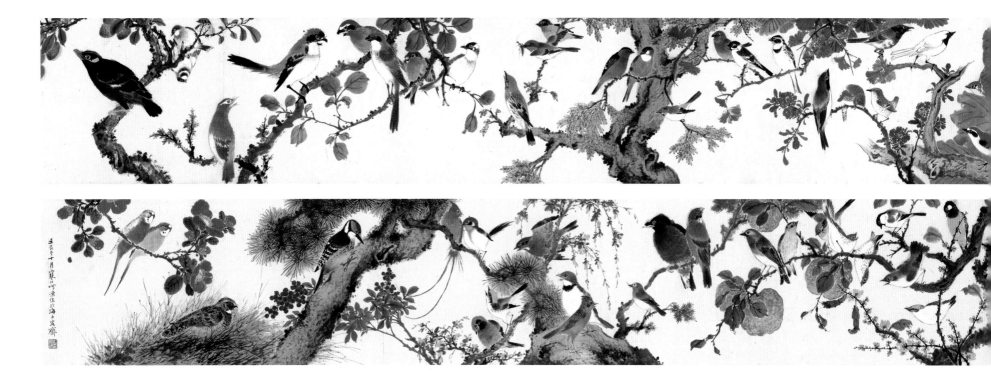

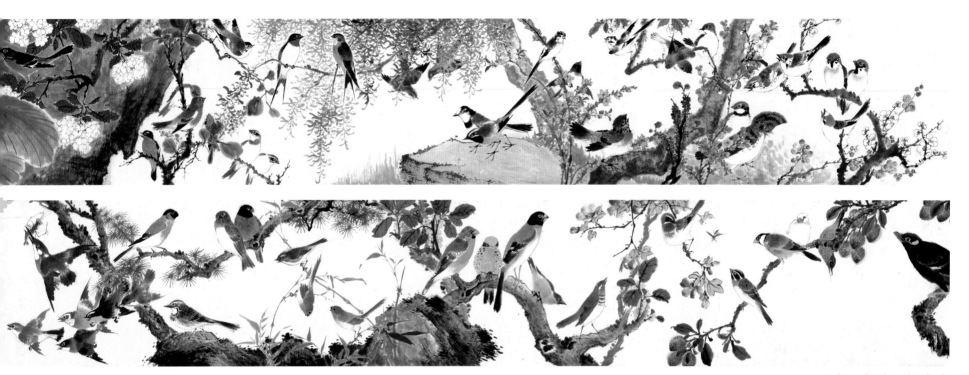

江寒汀《百鸟百卉图》卷

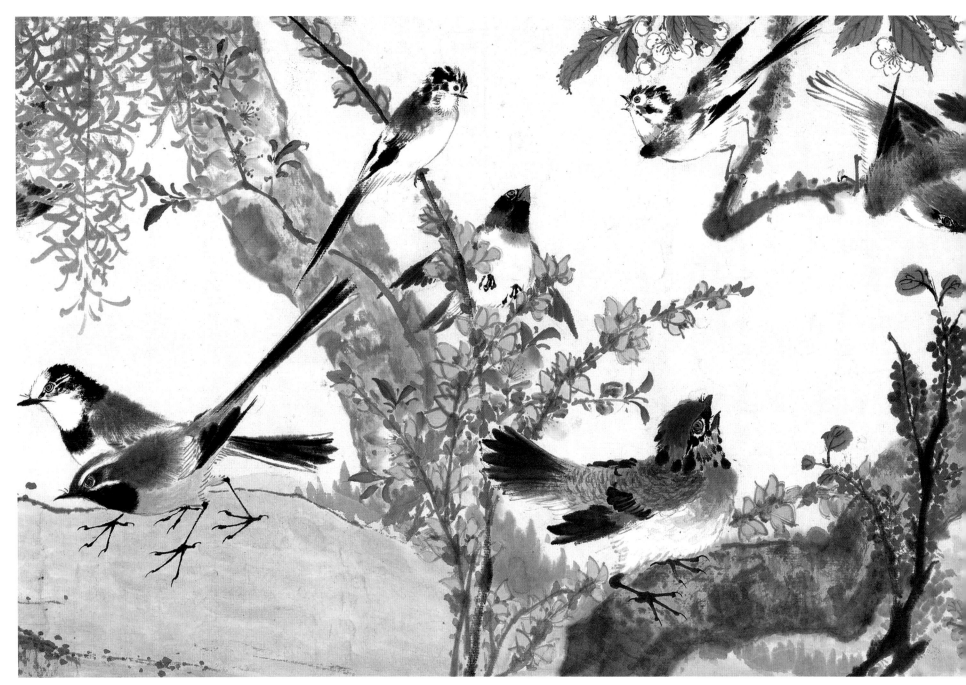

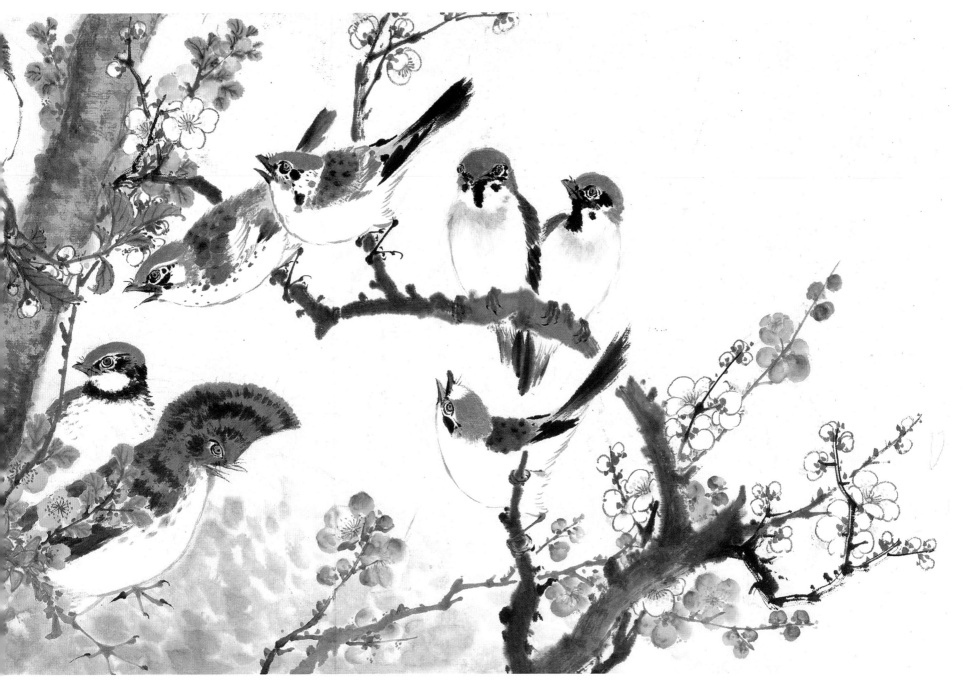

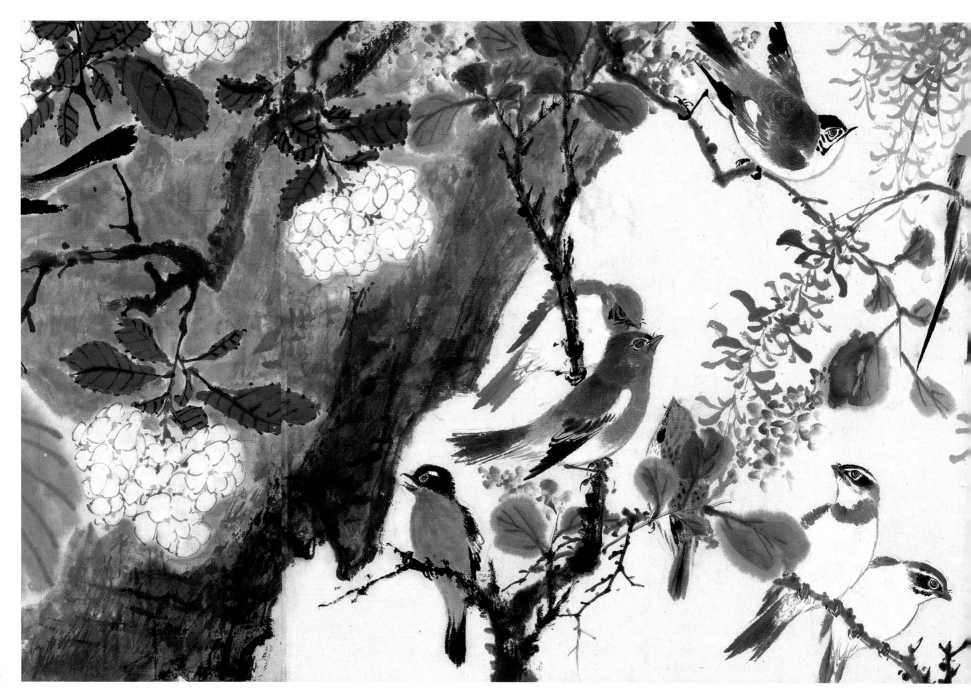

4

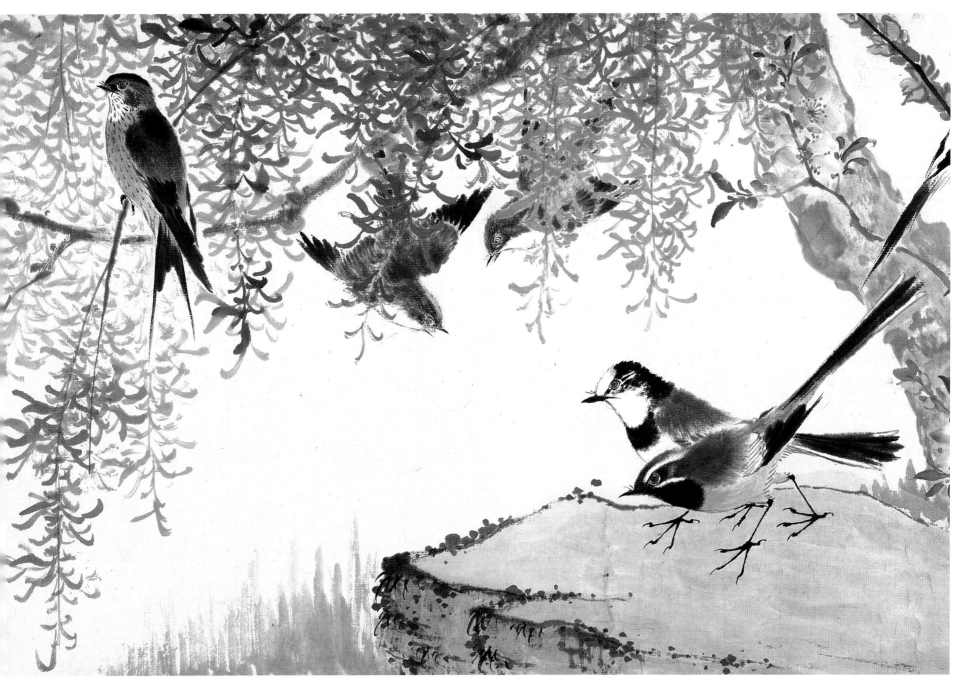

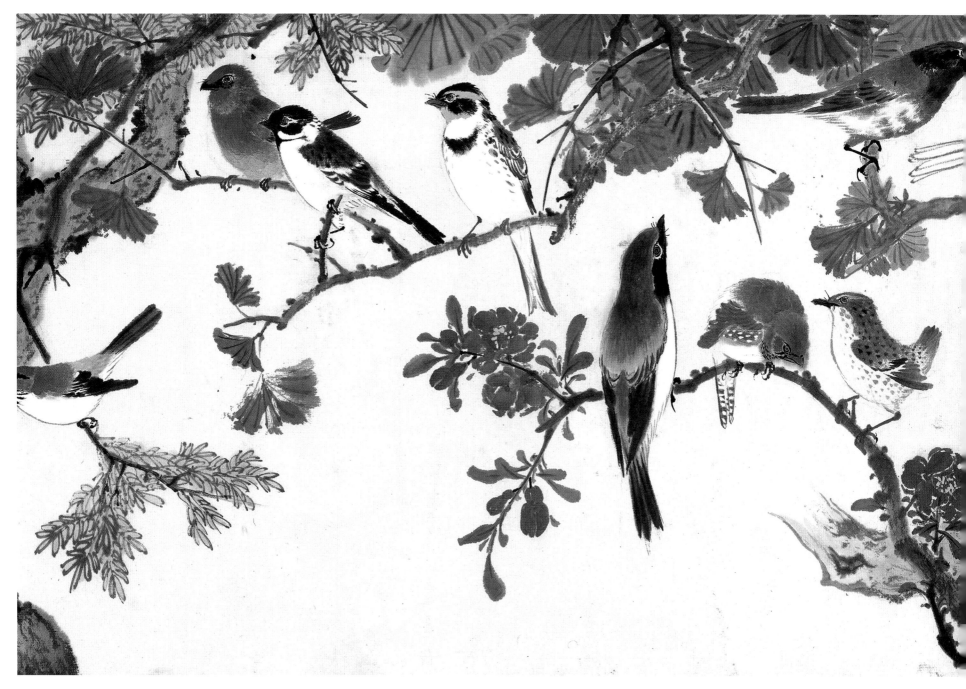

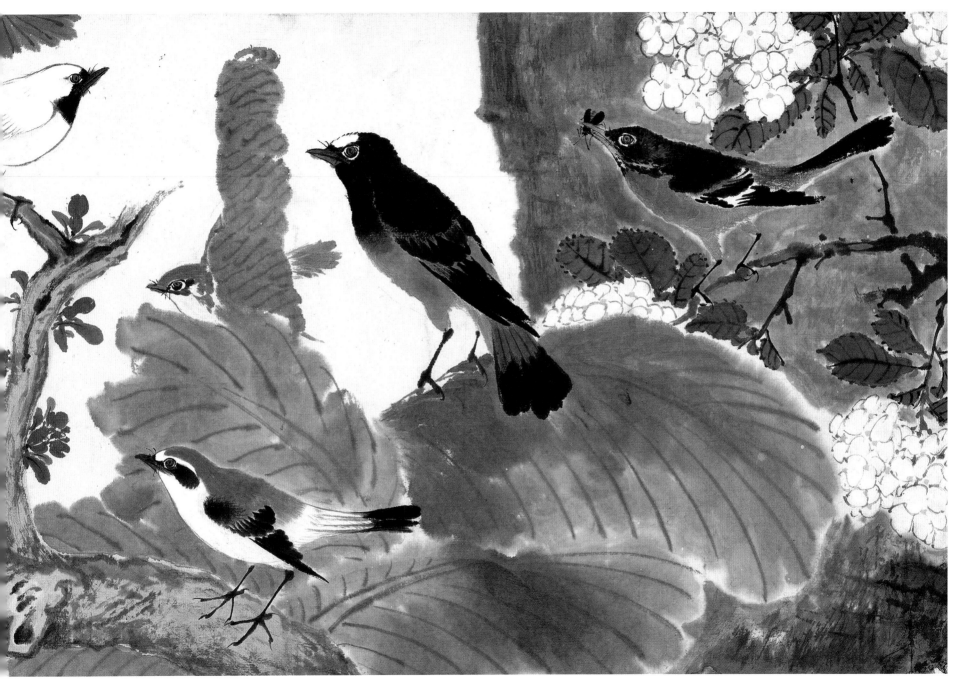

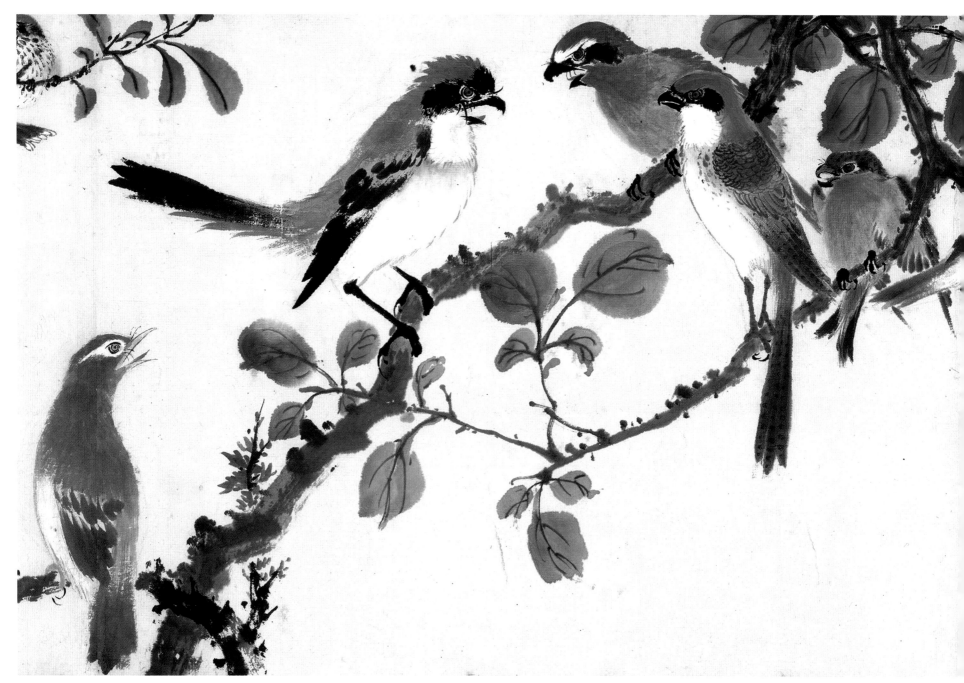

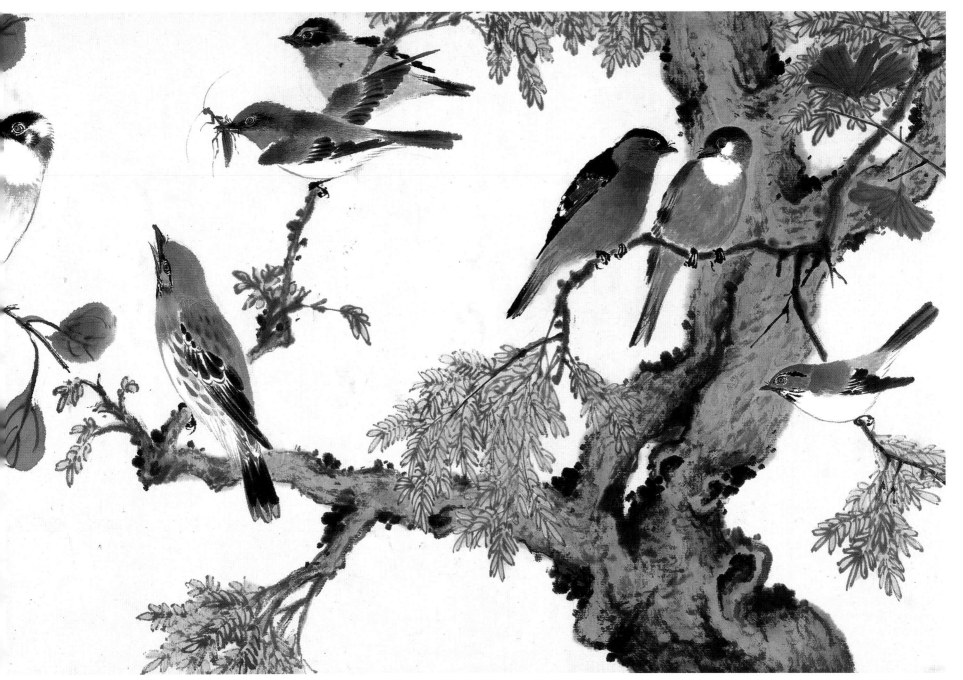

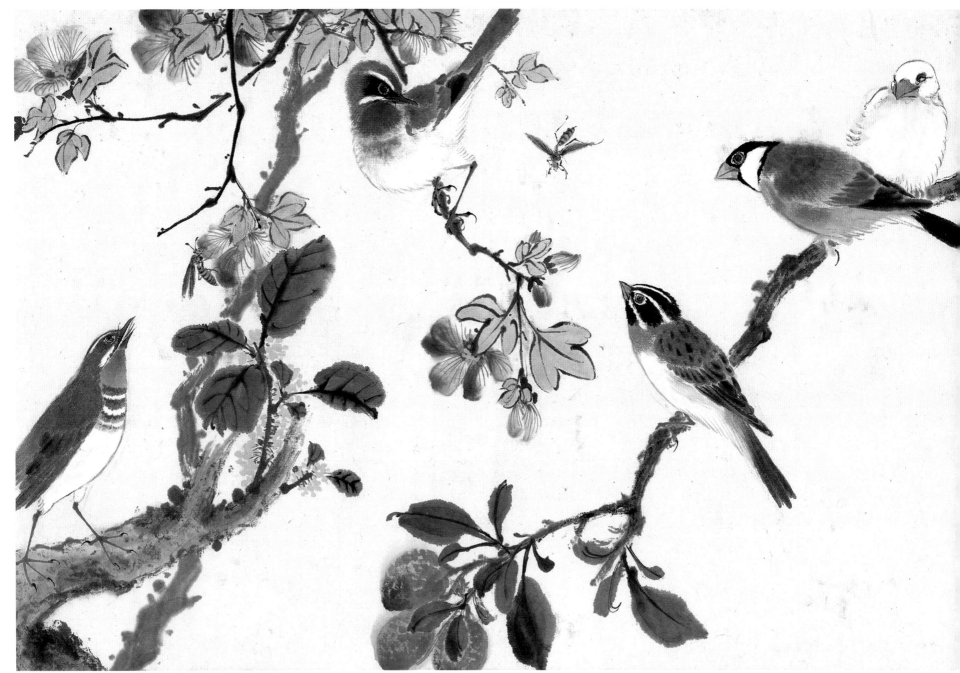

10

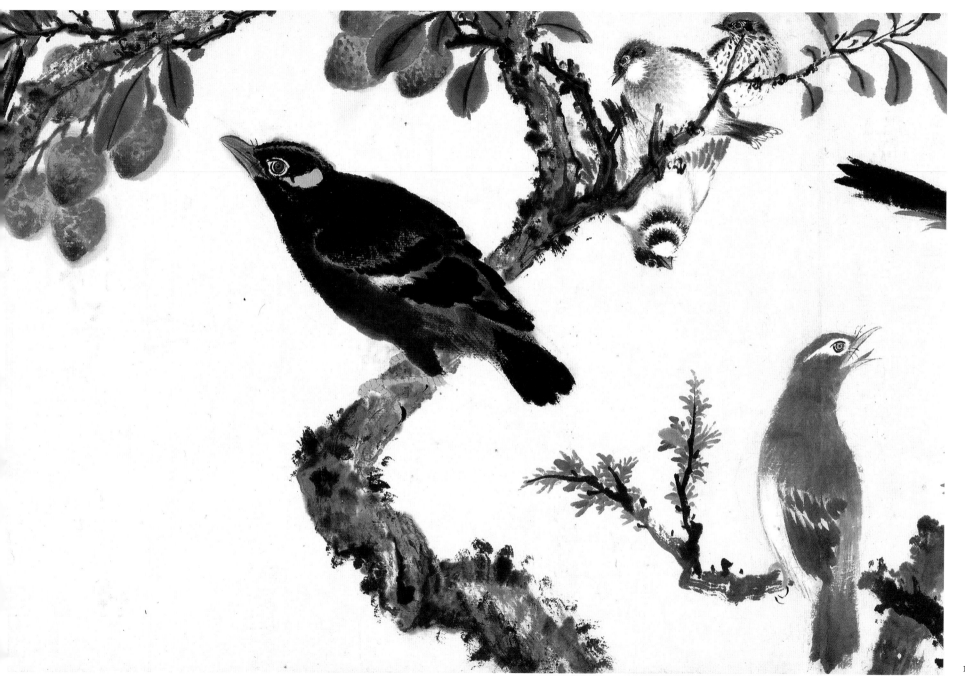

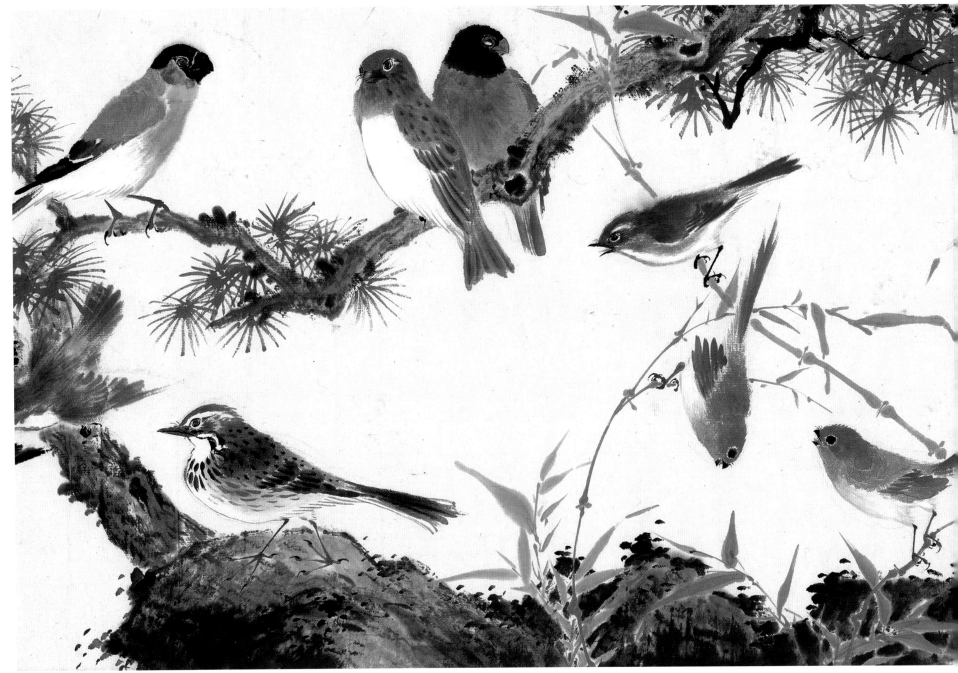

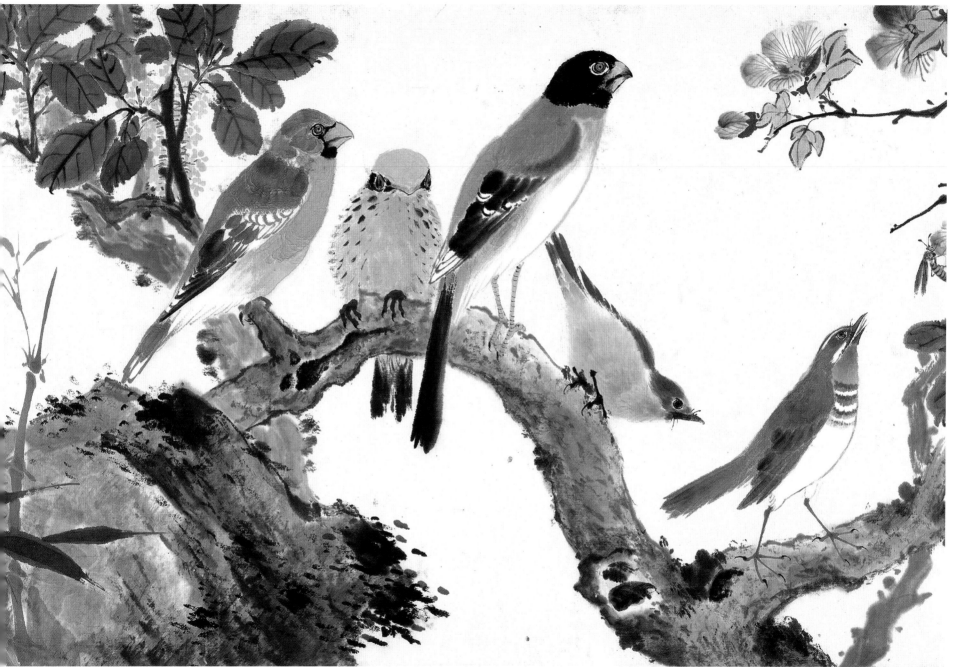

13

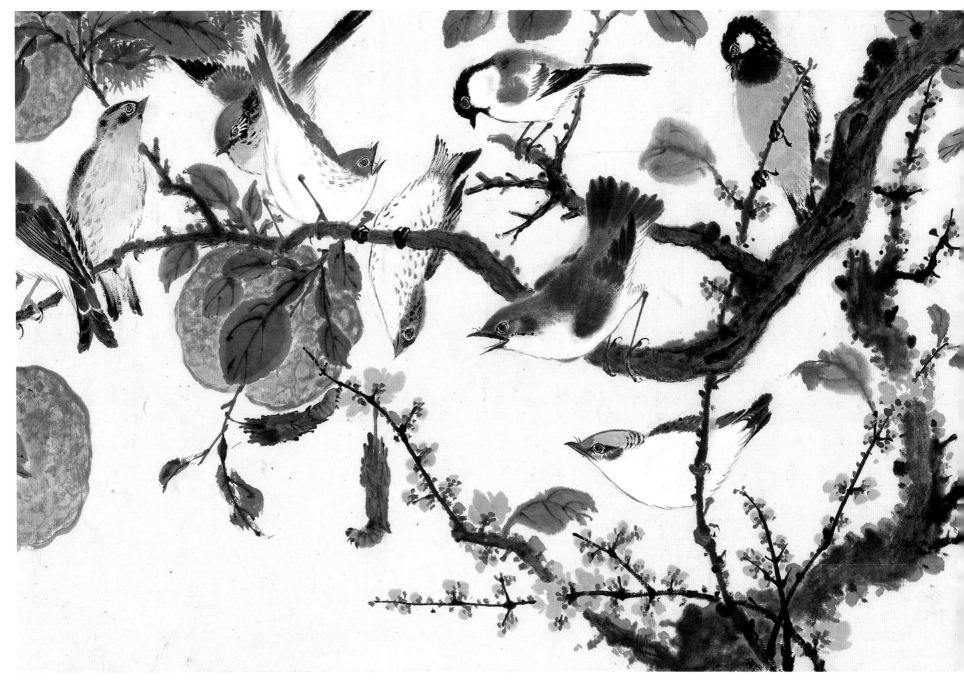

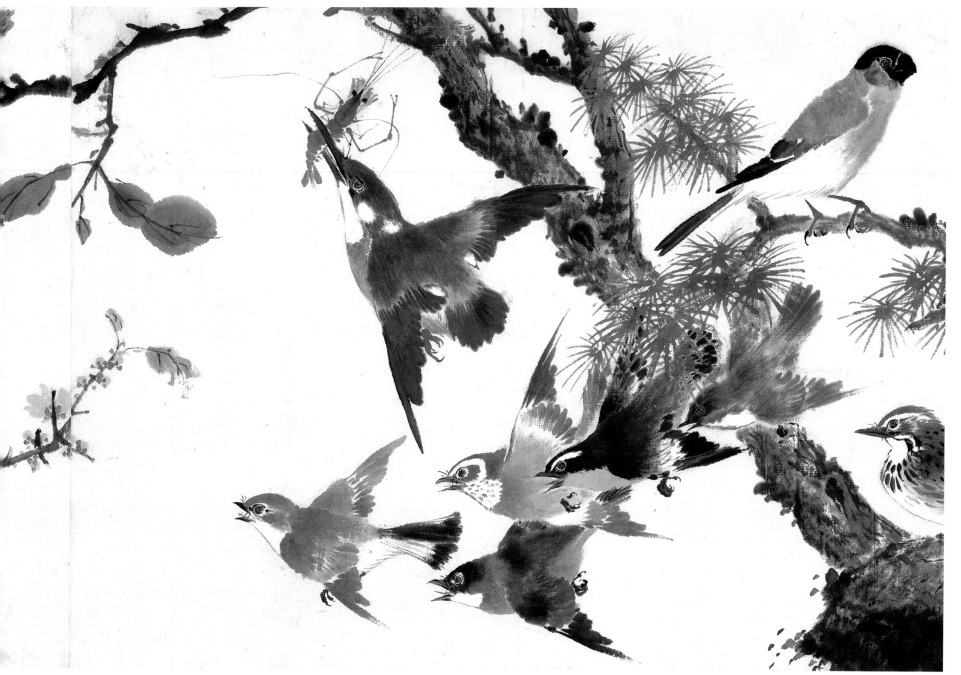

15

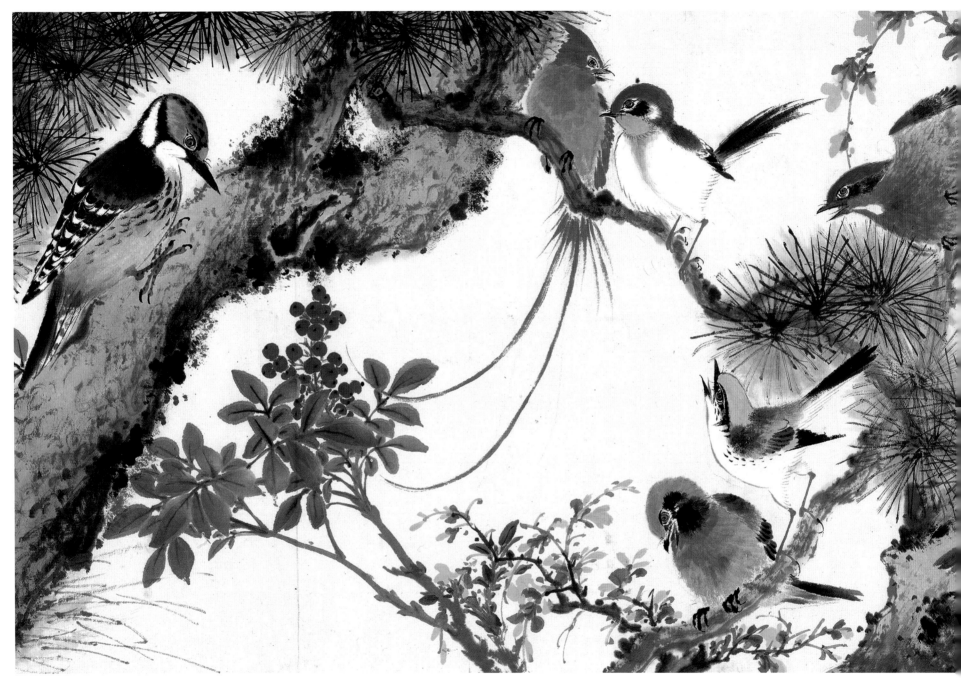

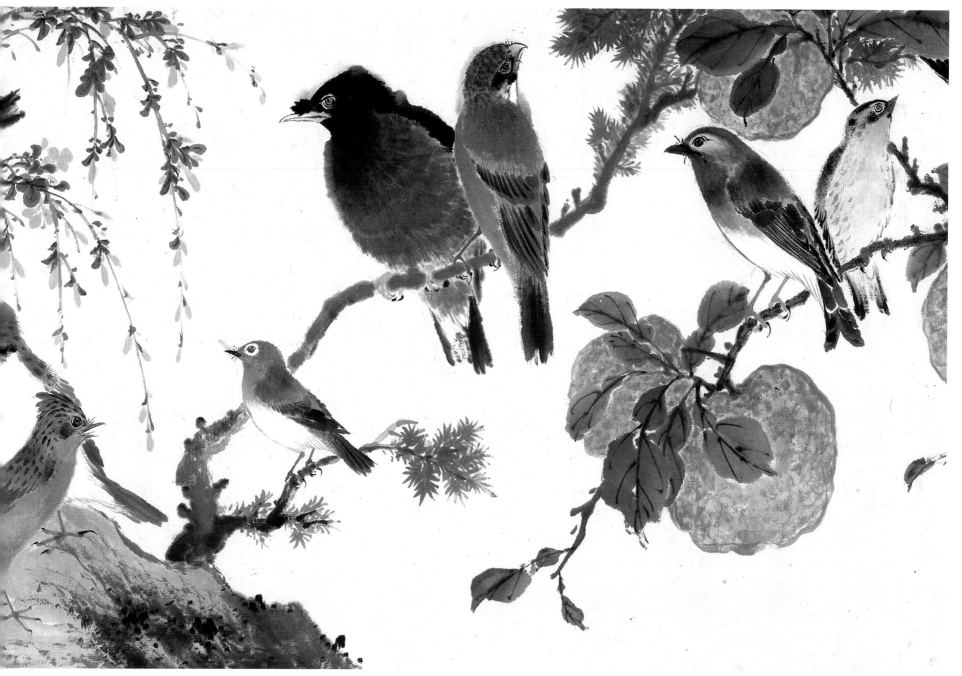

17

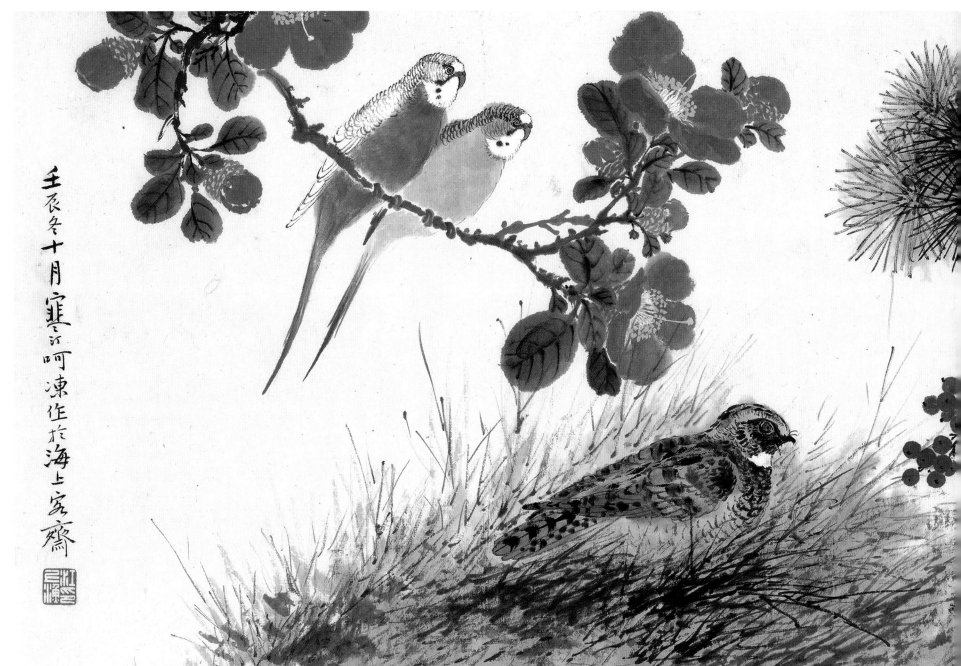

壬辰冬十月寒江呵凍作於海上客齋

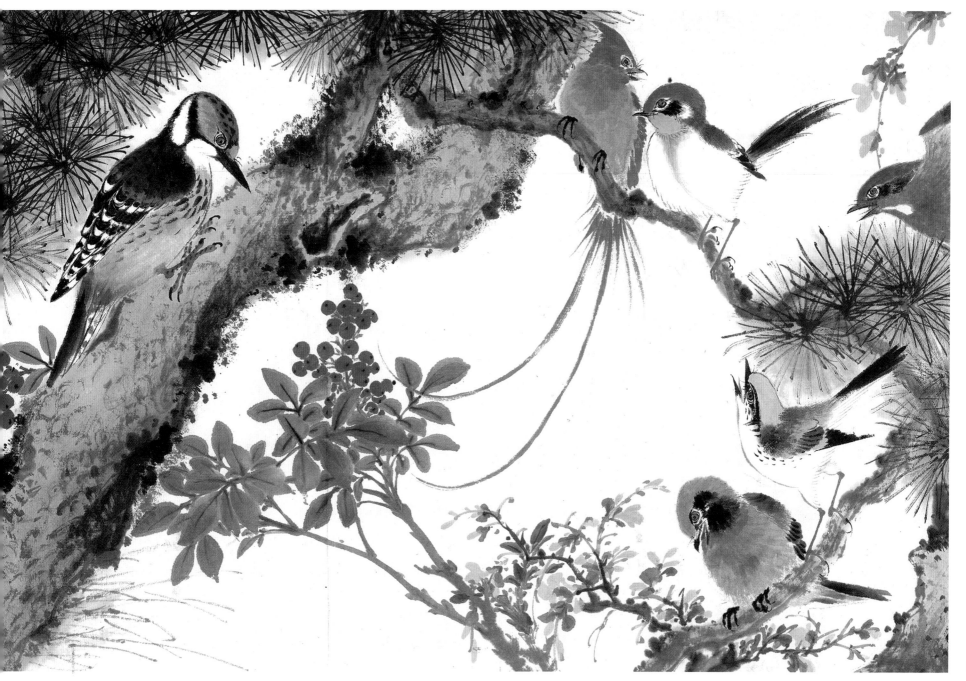

19

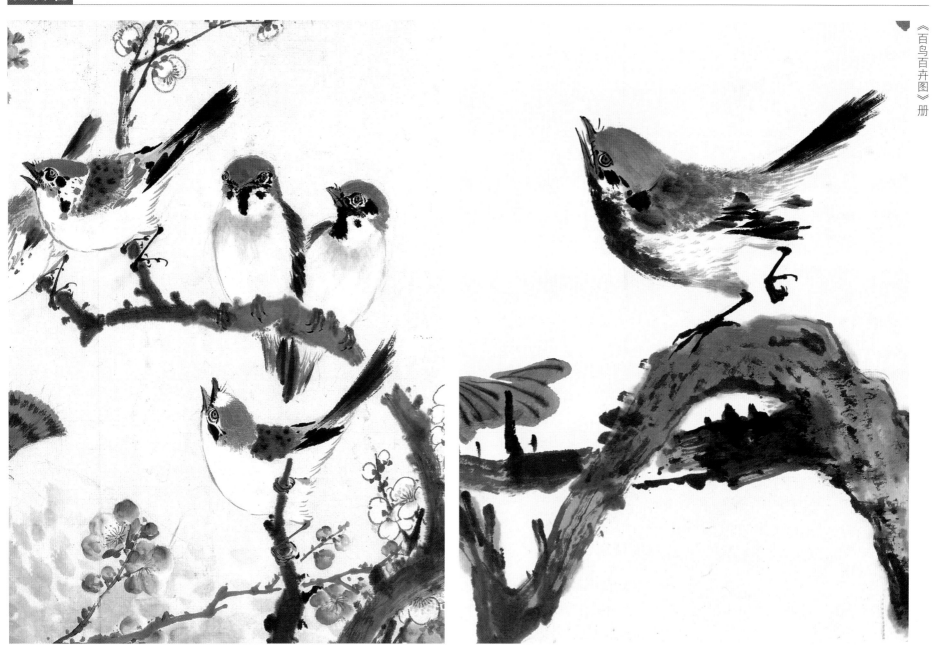

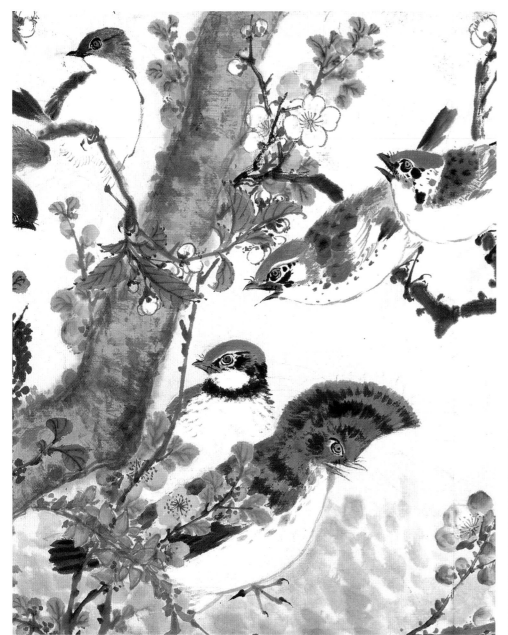

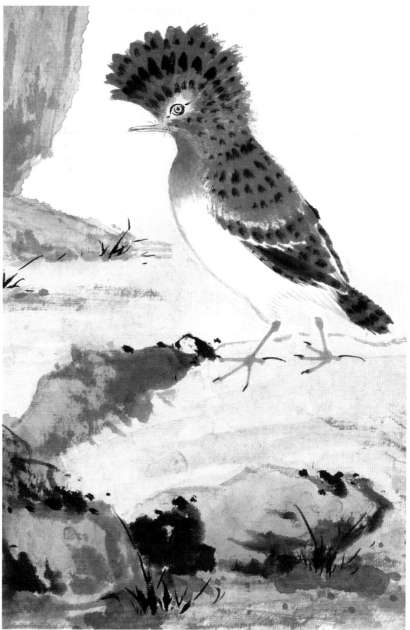

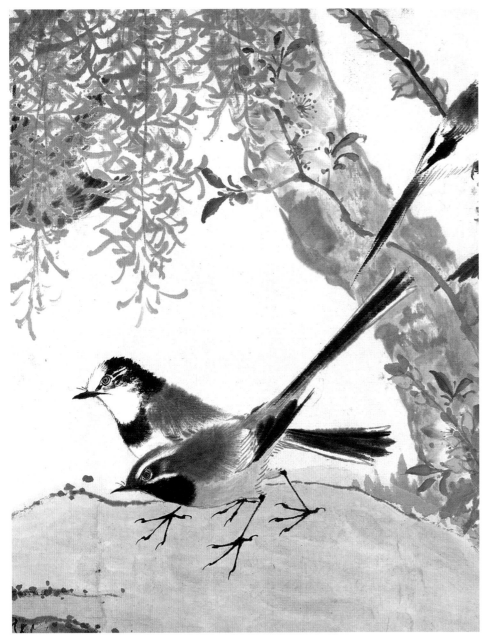

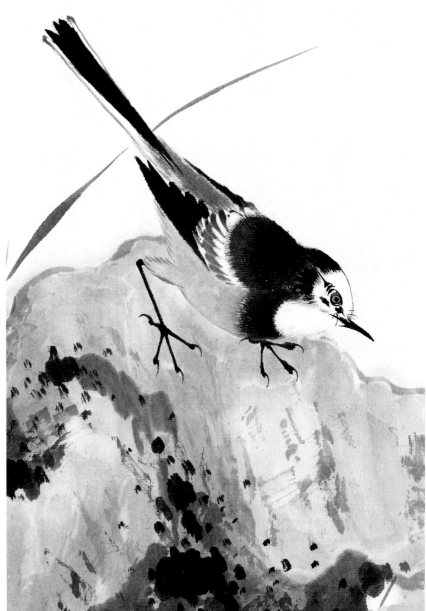

《百鸟百卉图》册

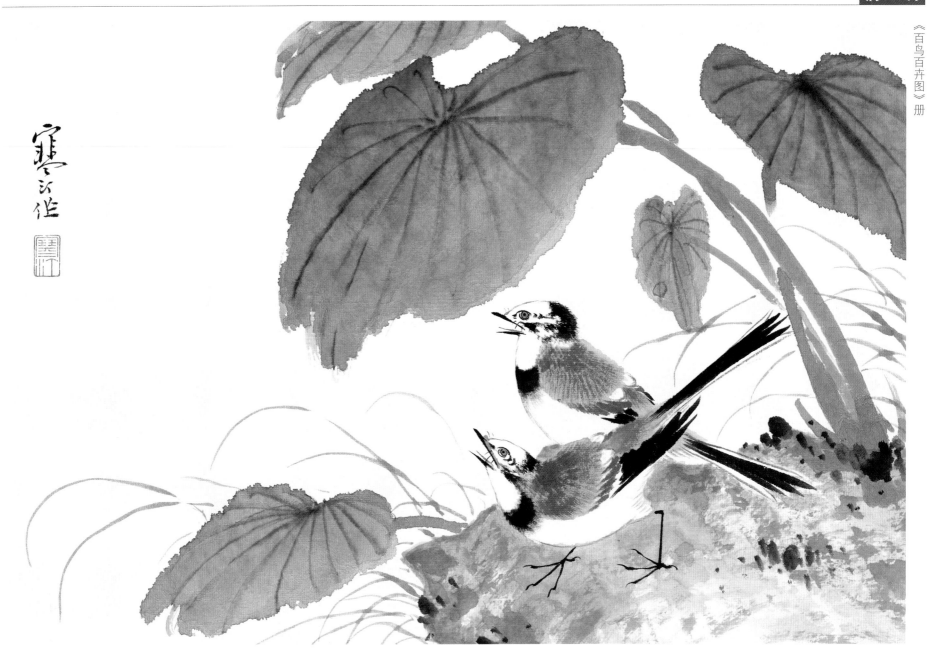

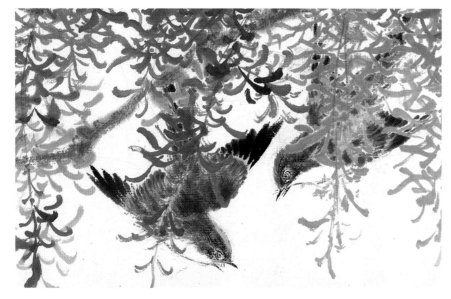

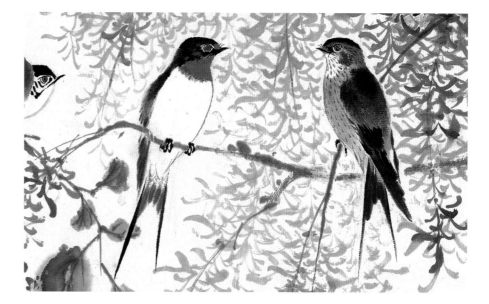

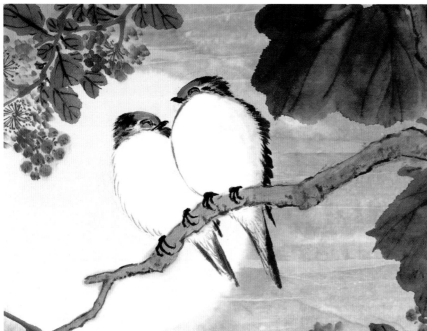

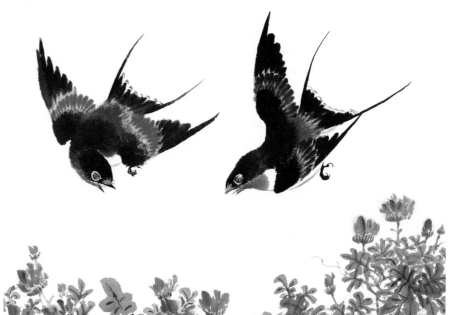

《百鸟百卉图》册

《百鸟百卉图》册

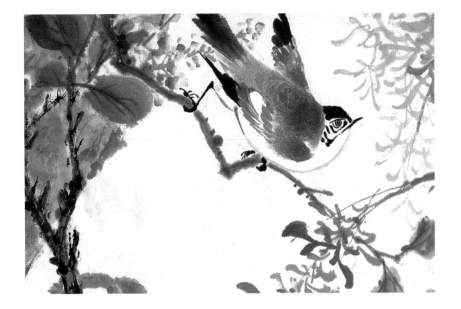

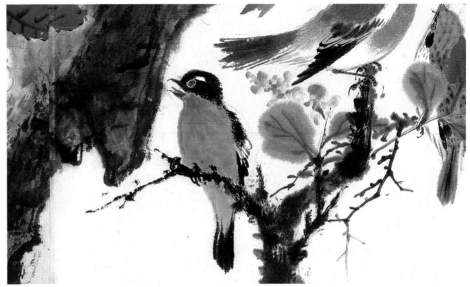

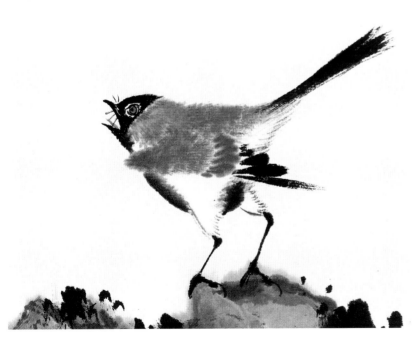

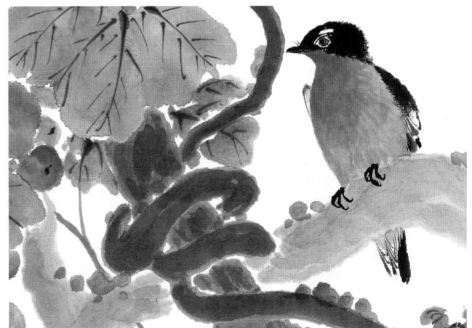

《百鸟百卉图》册

《百鸟百卉图》册

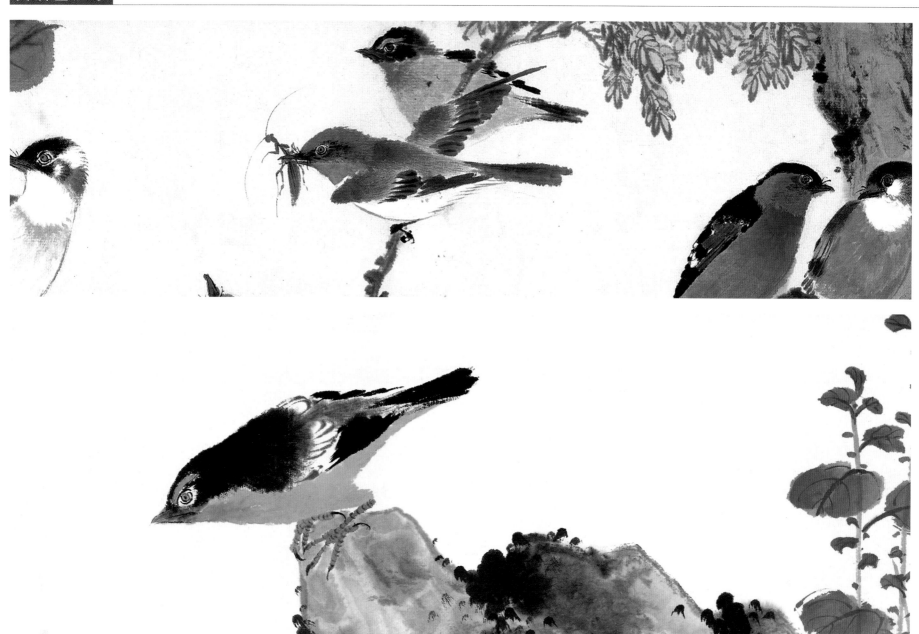

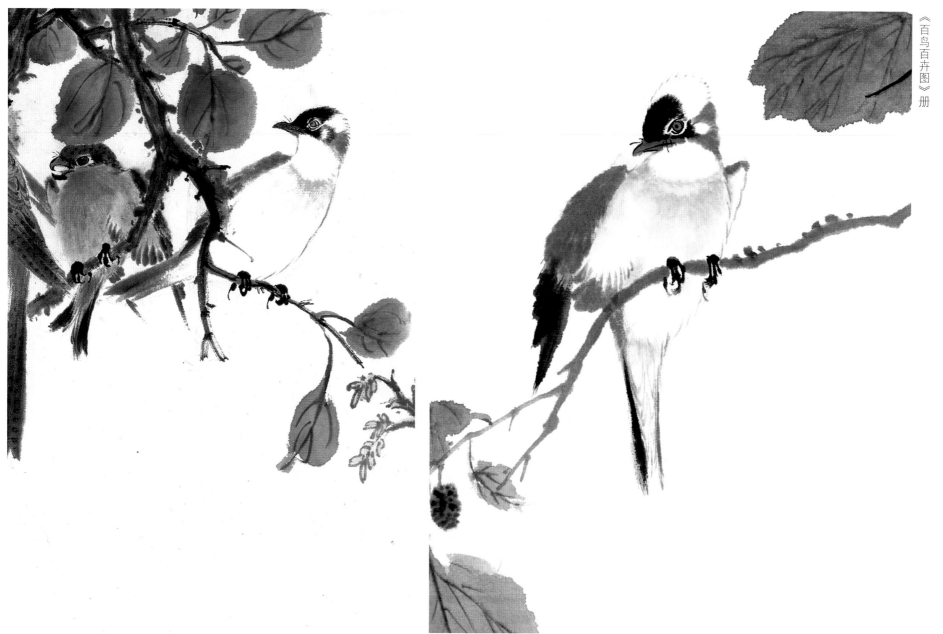

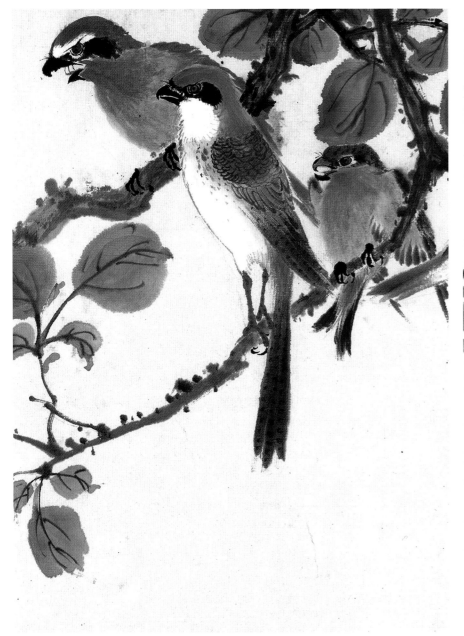

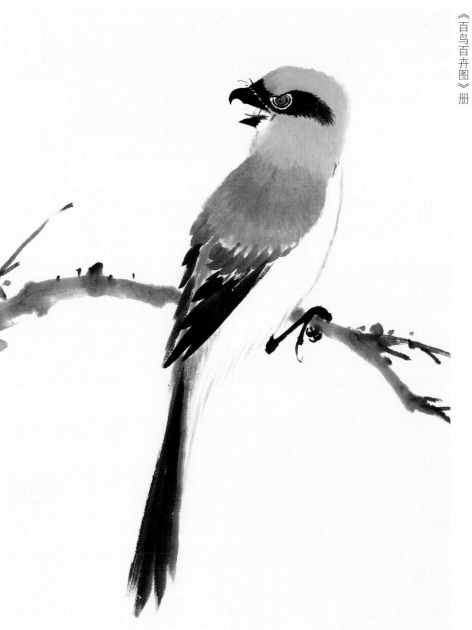

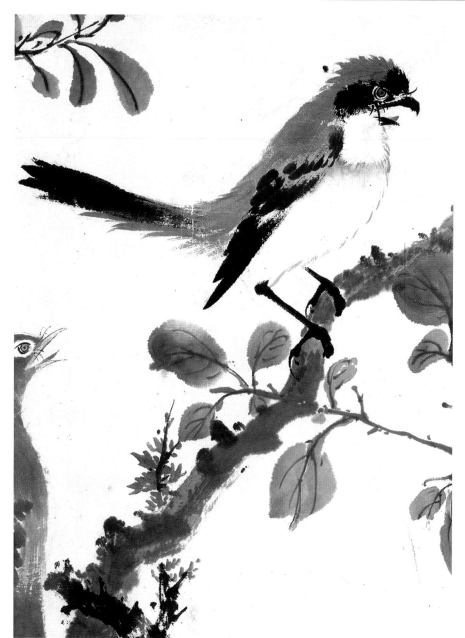

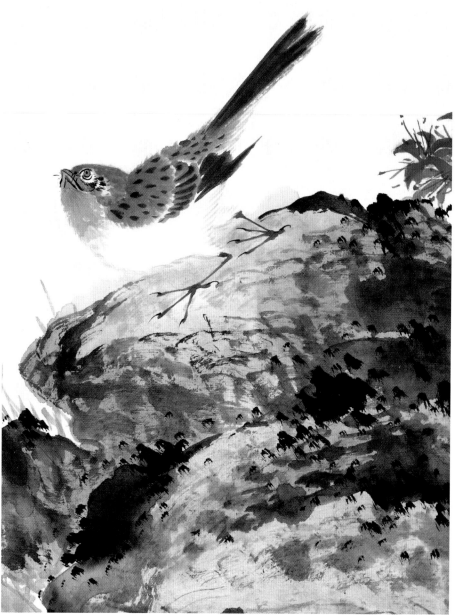

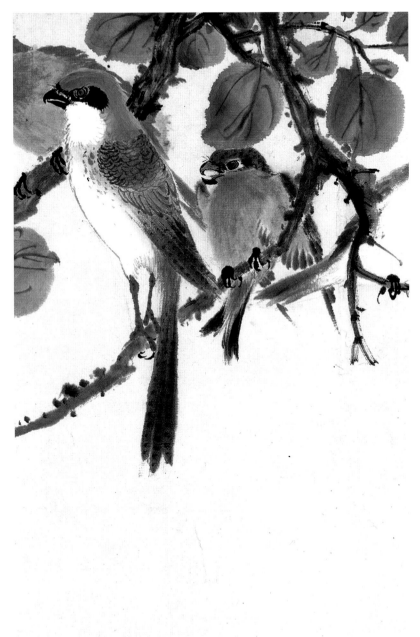

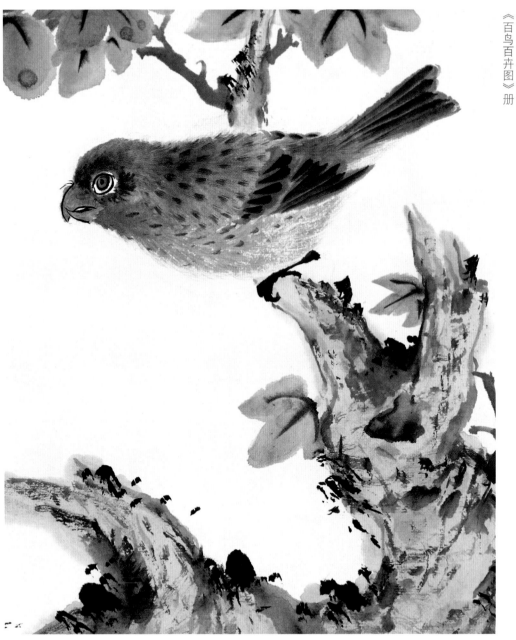

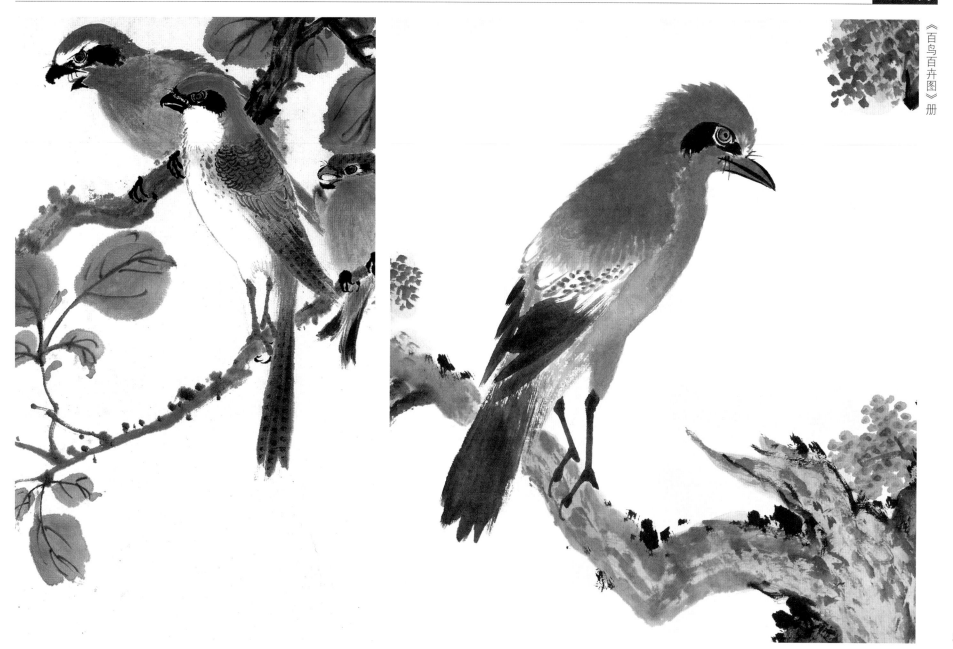

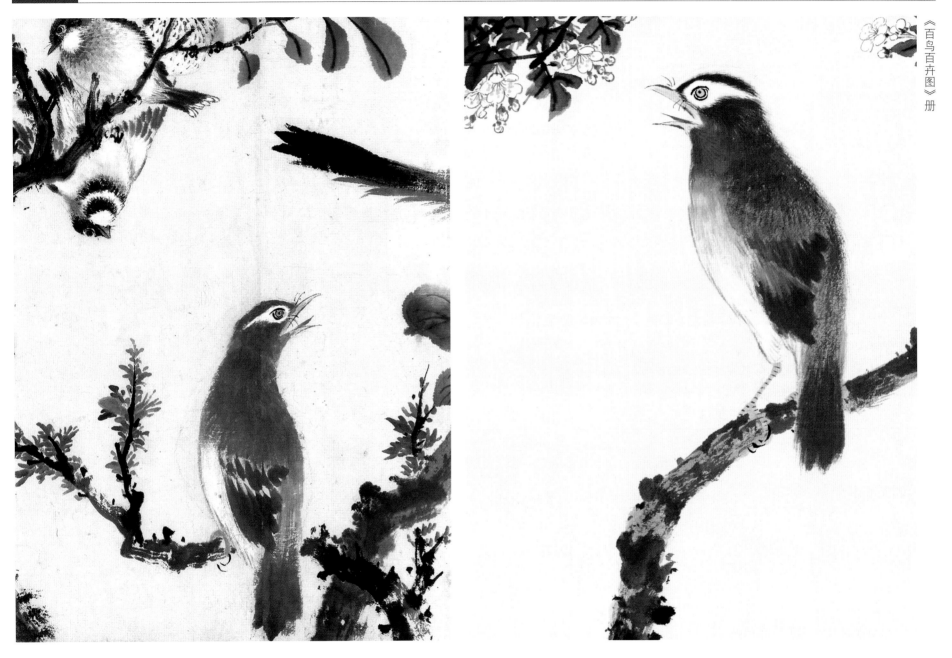

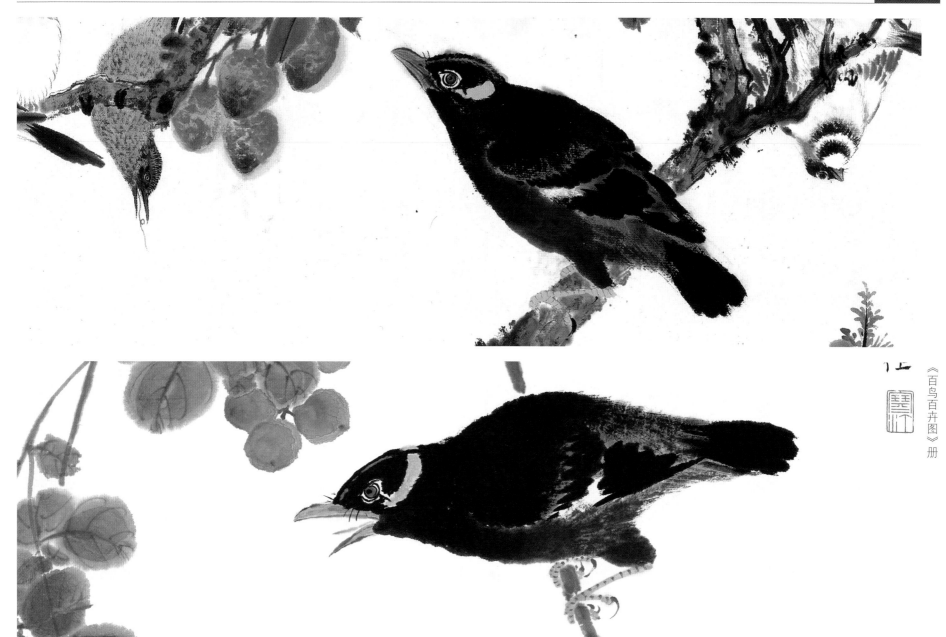

《百鸟百卉图》册

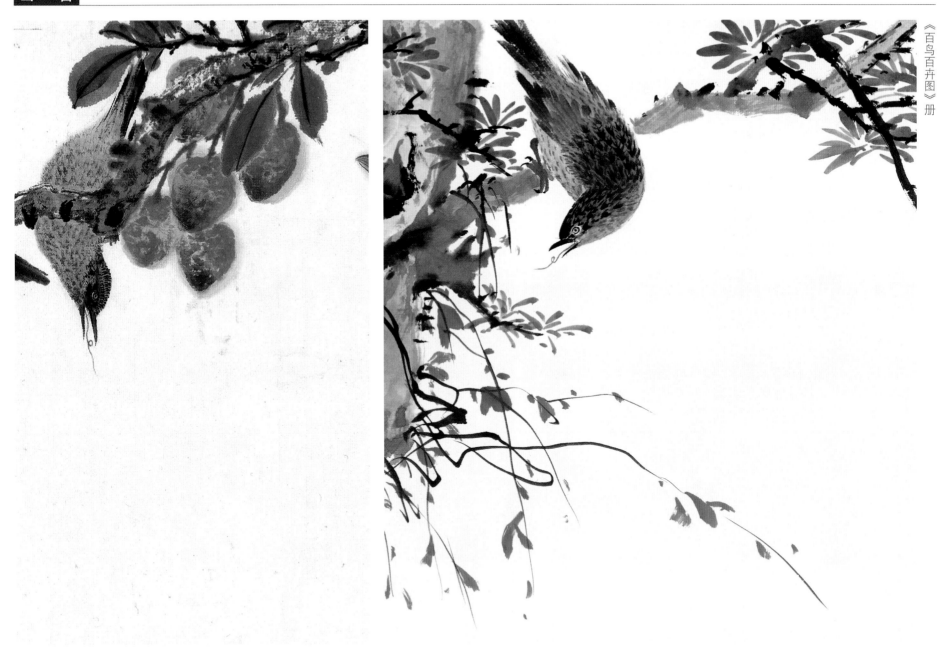

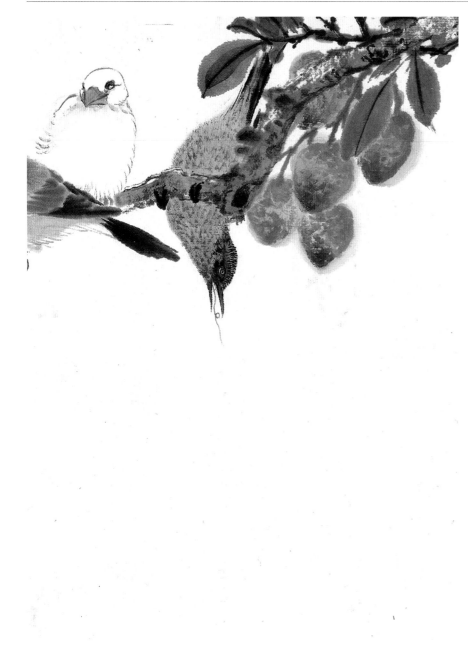
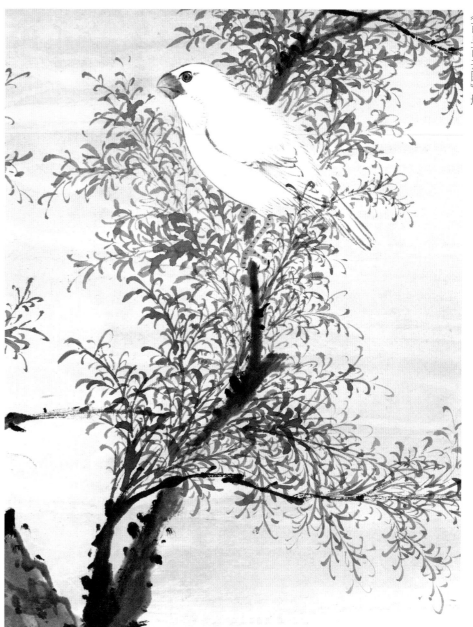

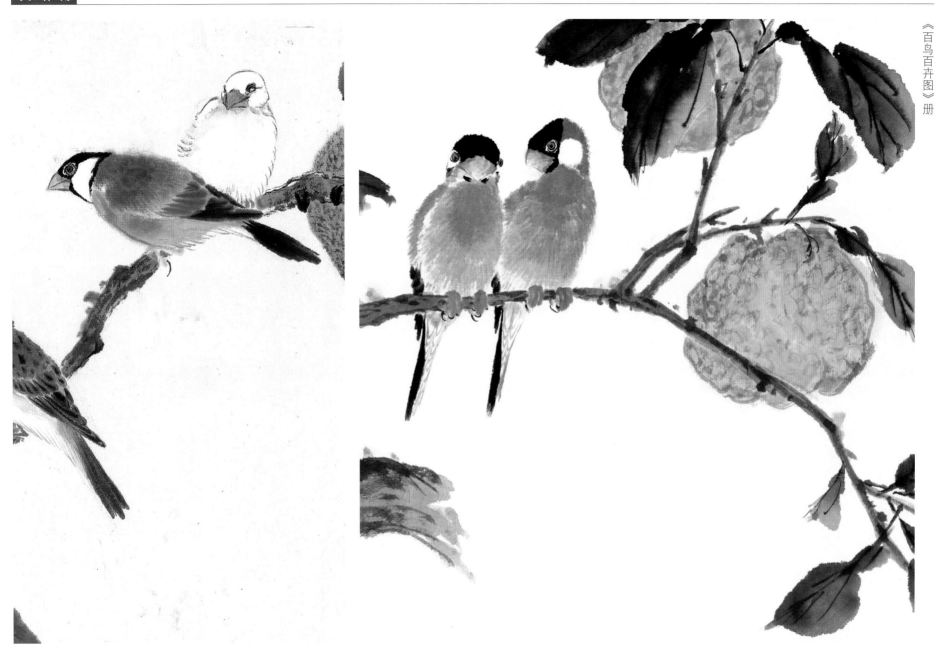

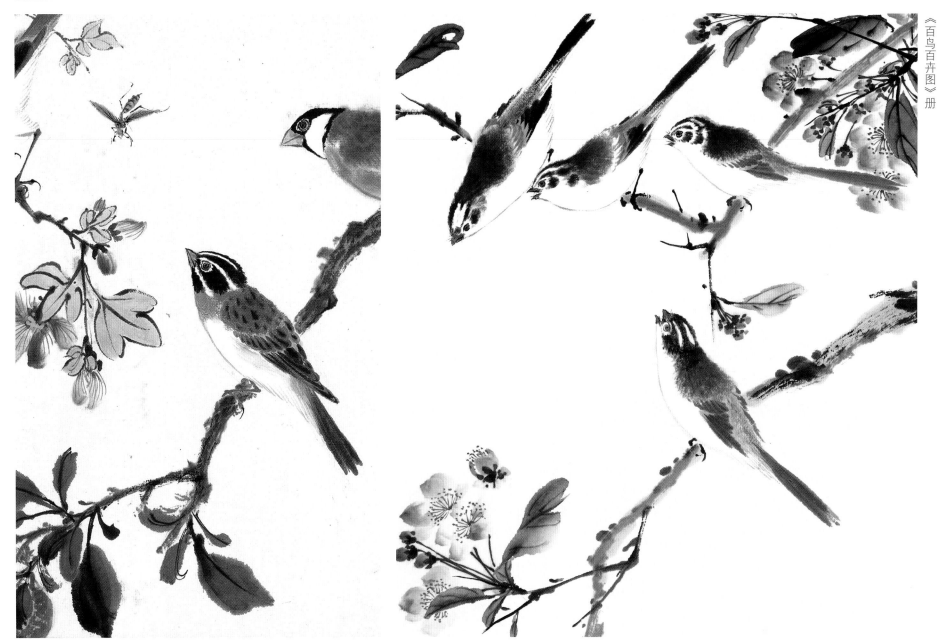

《百鸟百卉图》册

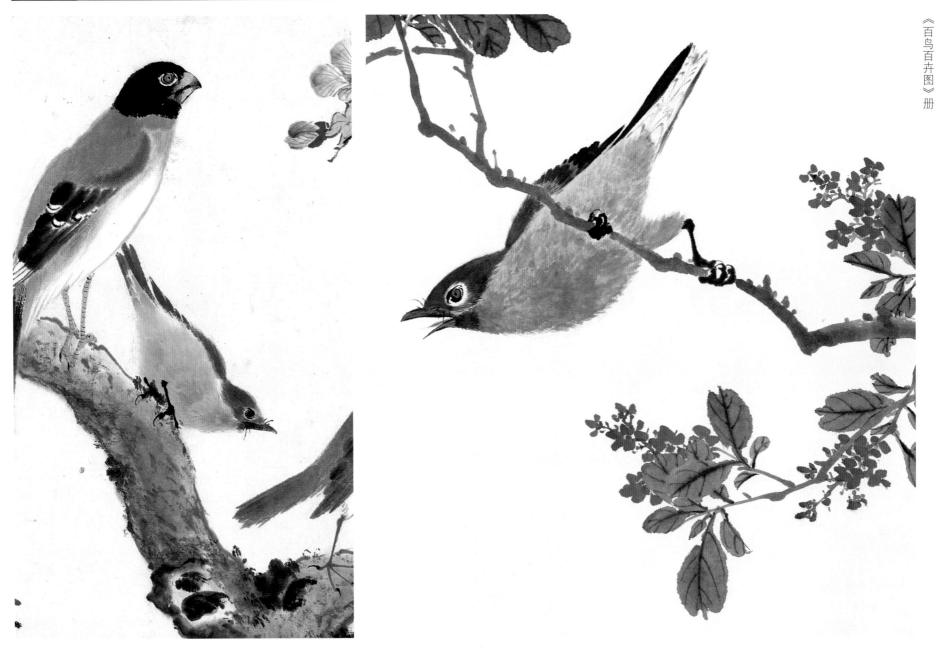

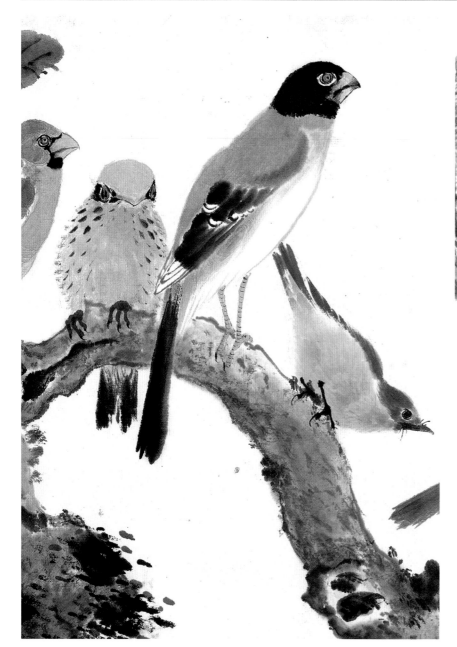

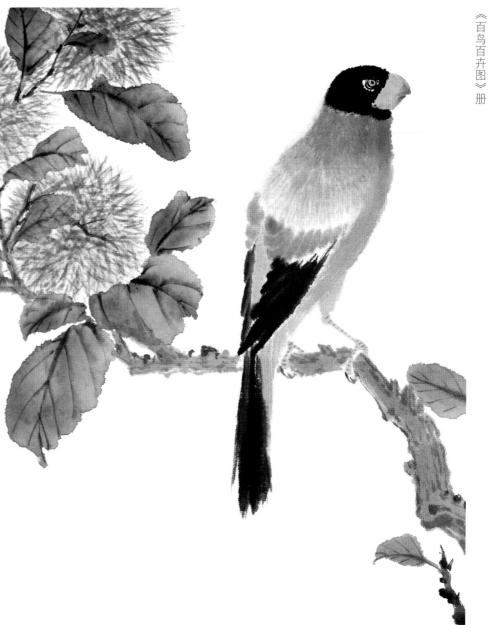

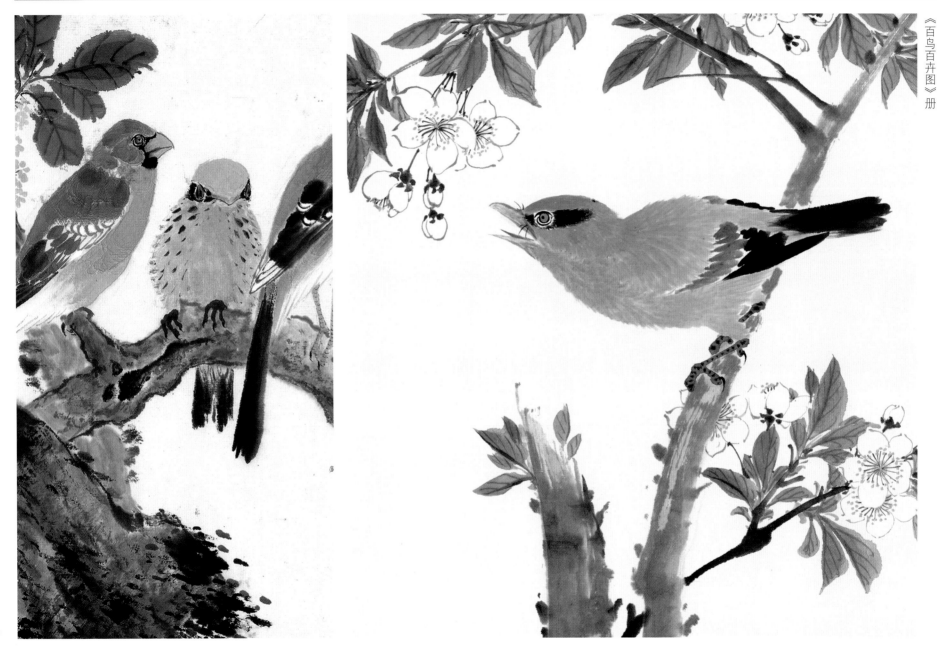

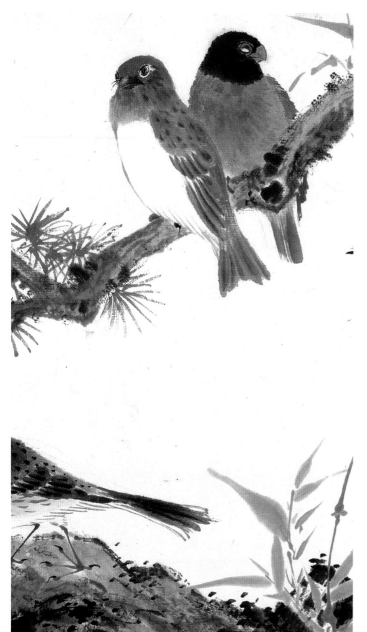
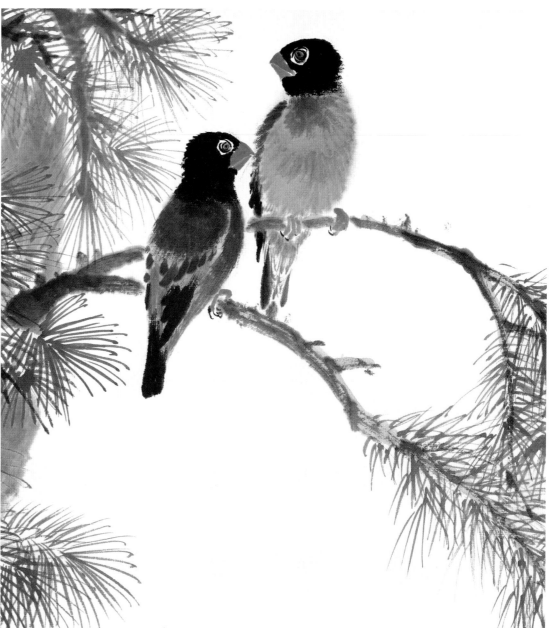

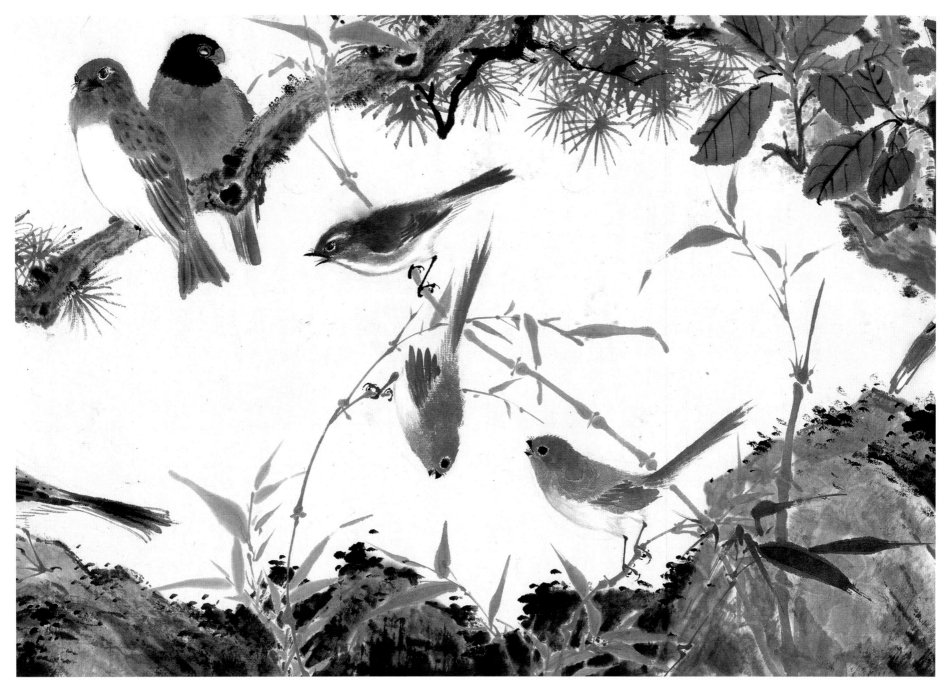

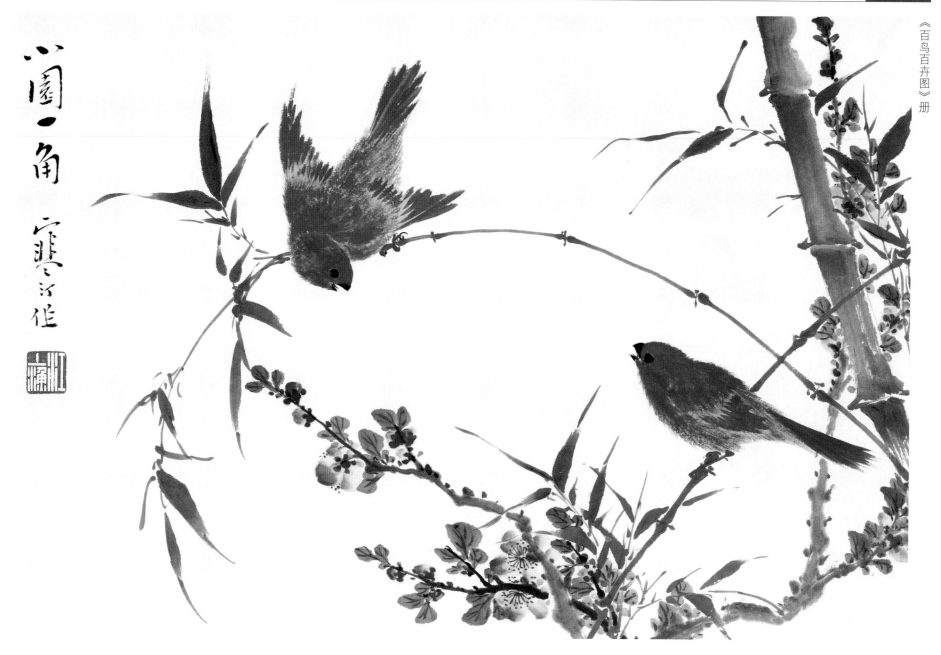

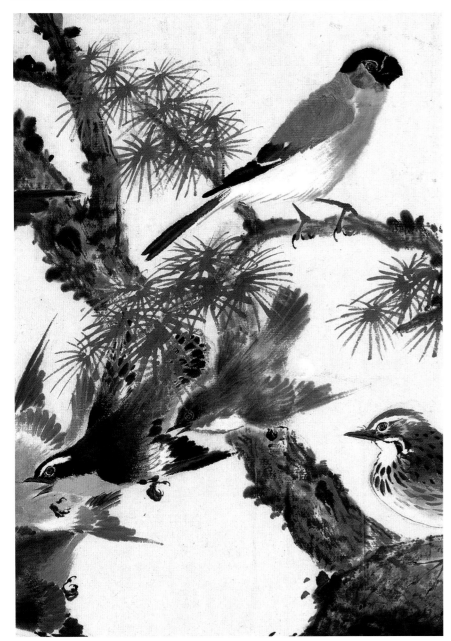

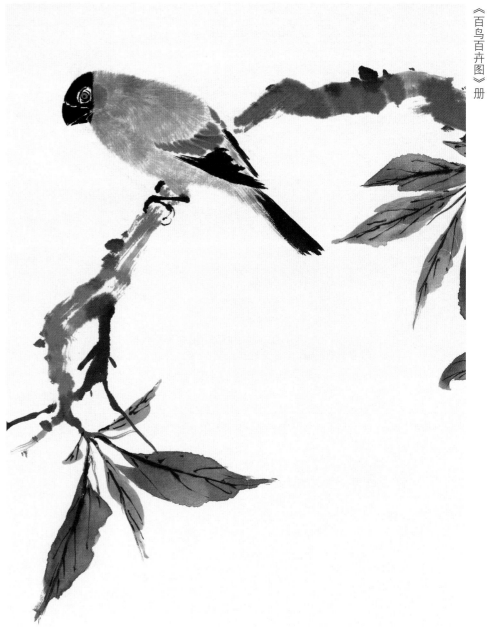

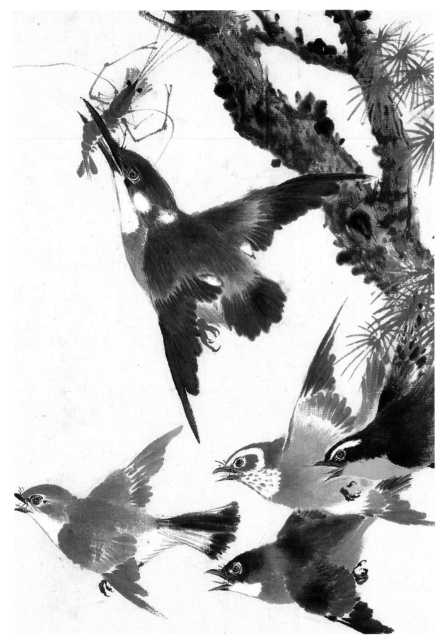

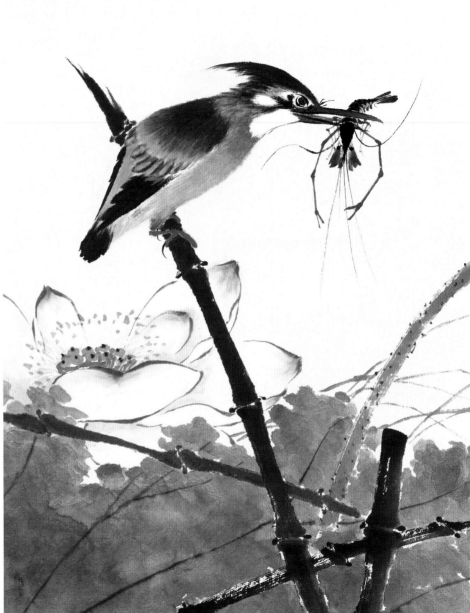

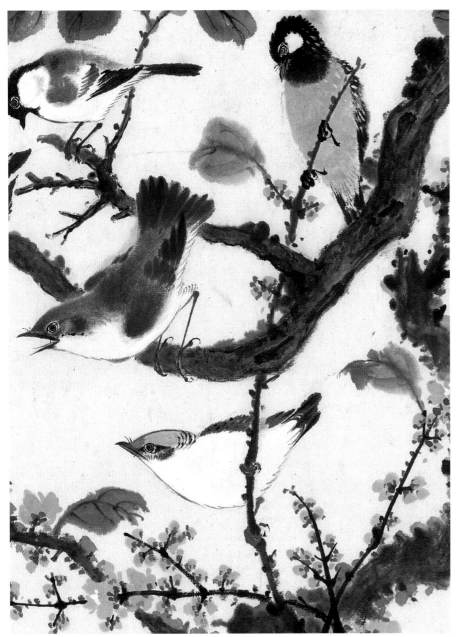

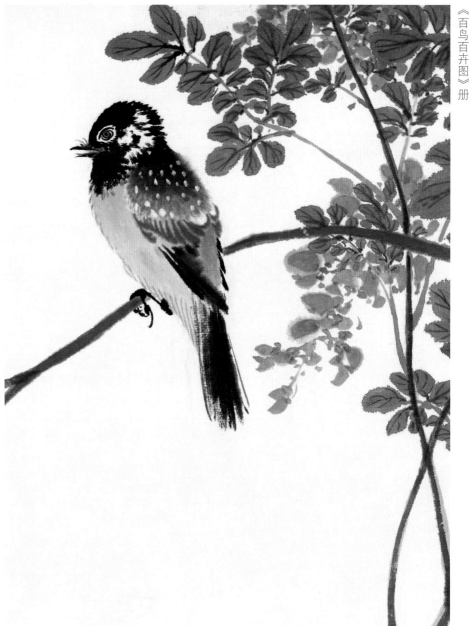

《百鸟百卉图》册

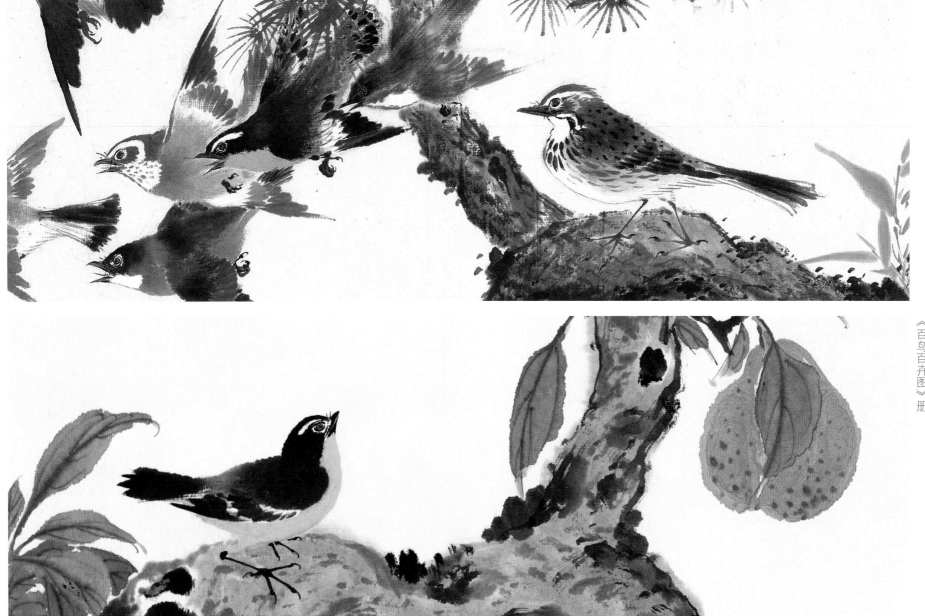

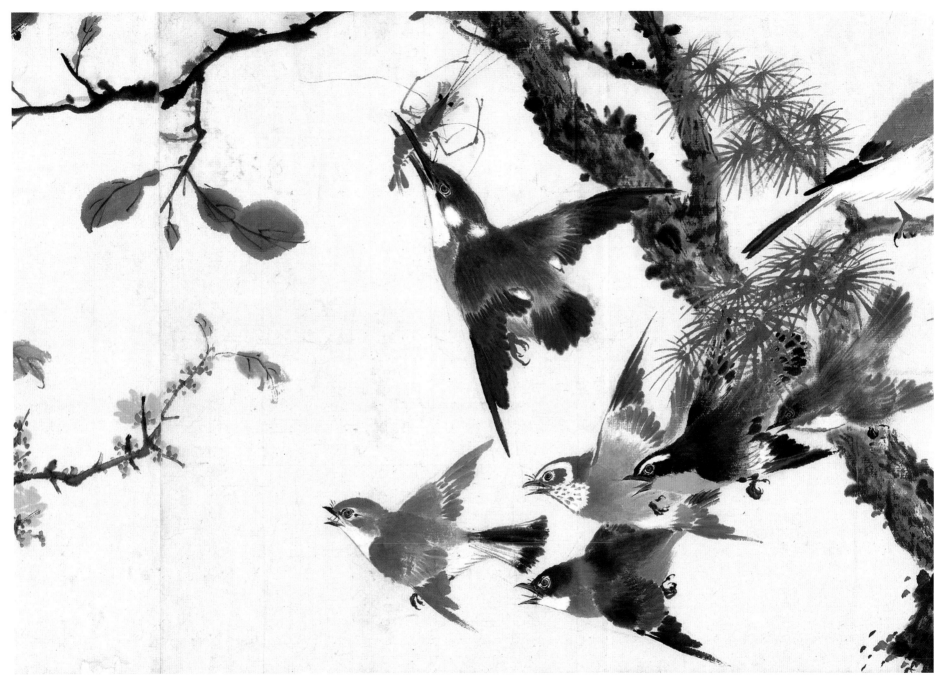

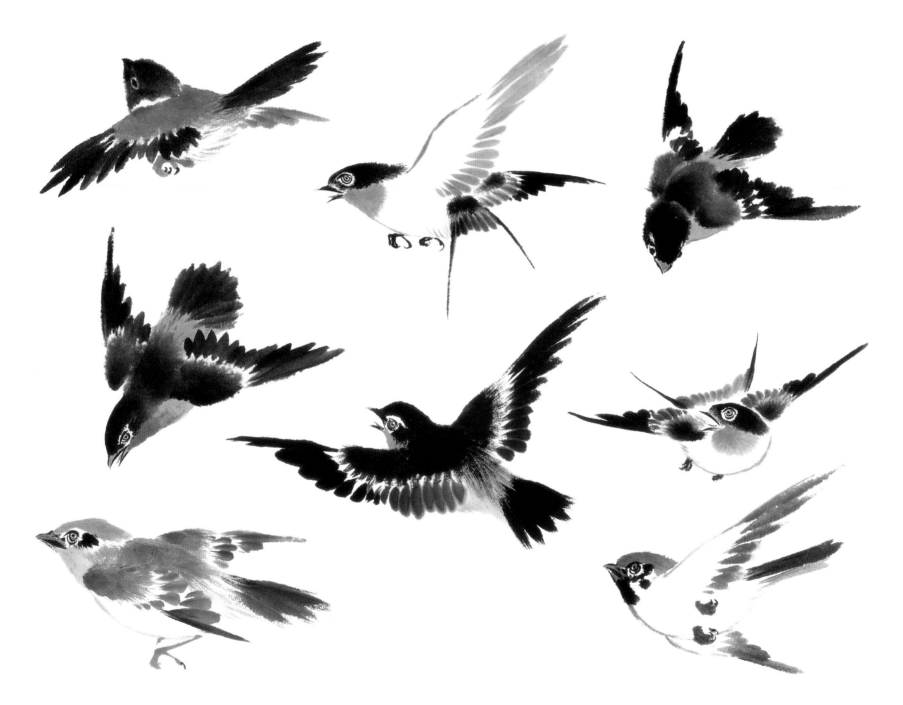

选自《花鸟画谱》上海中国画院藏

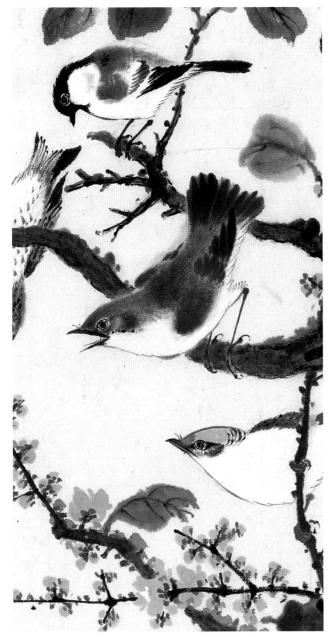

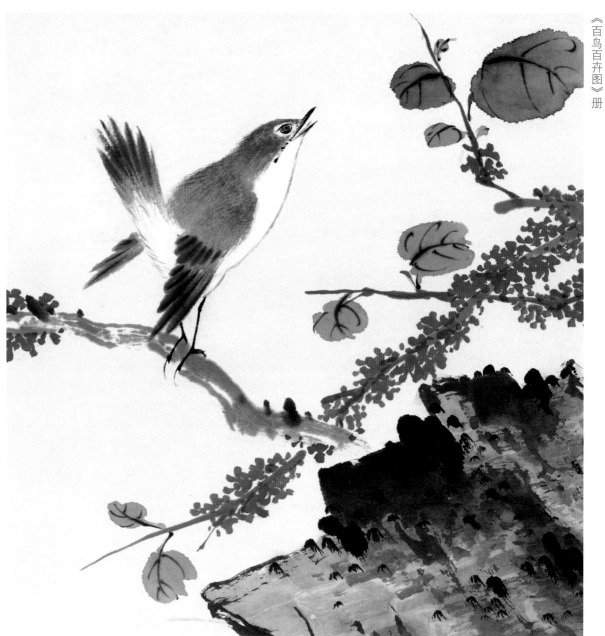

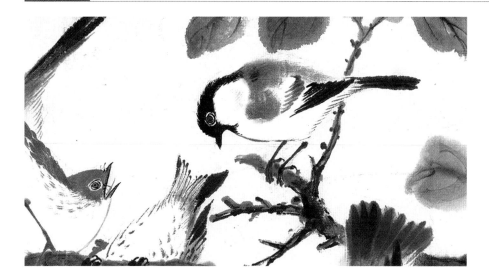

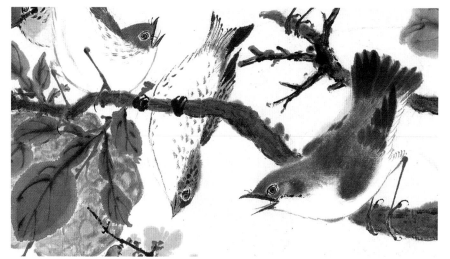

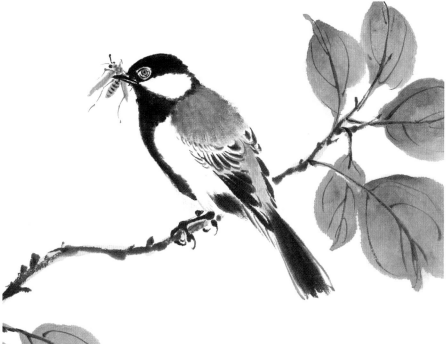

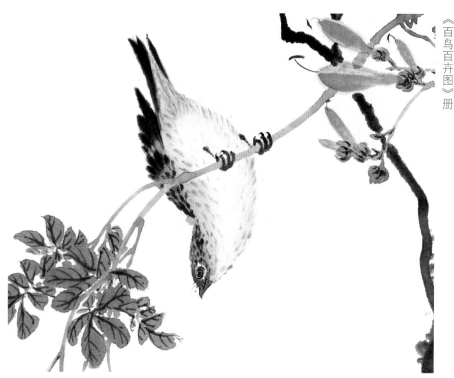

《百鸟百卉图》册

《百鸟百卉图》册

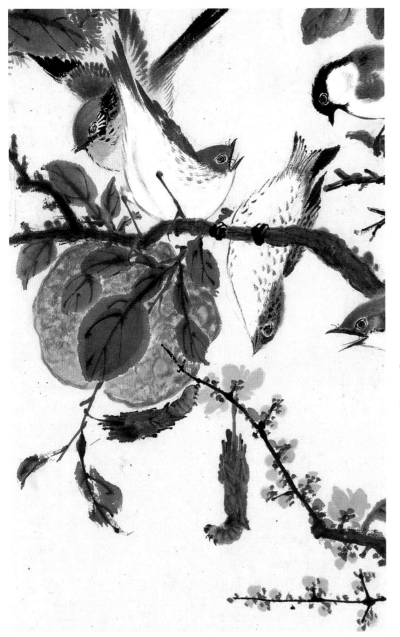

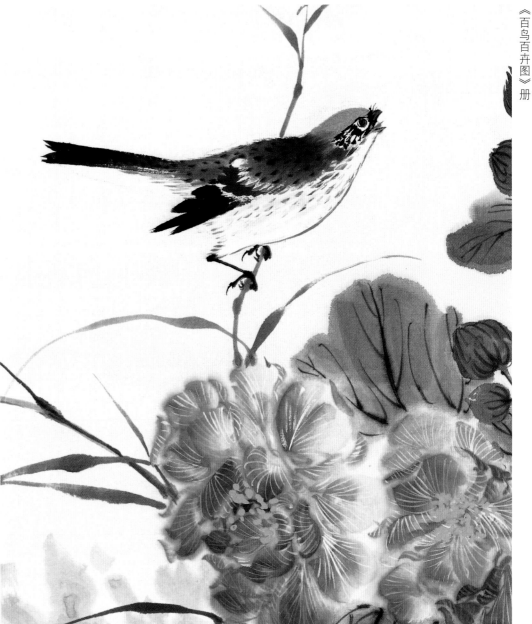

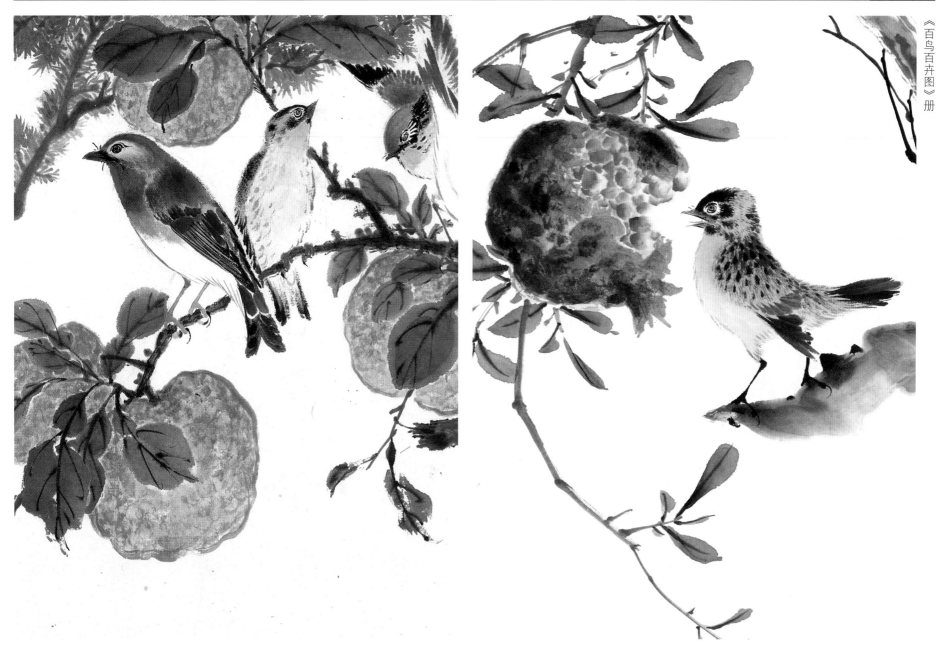

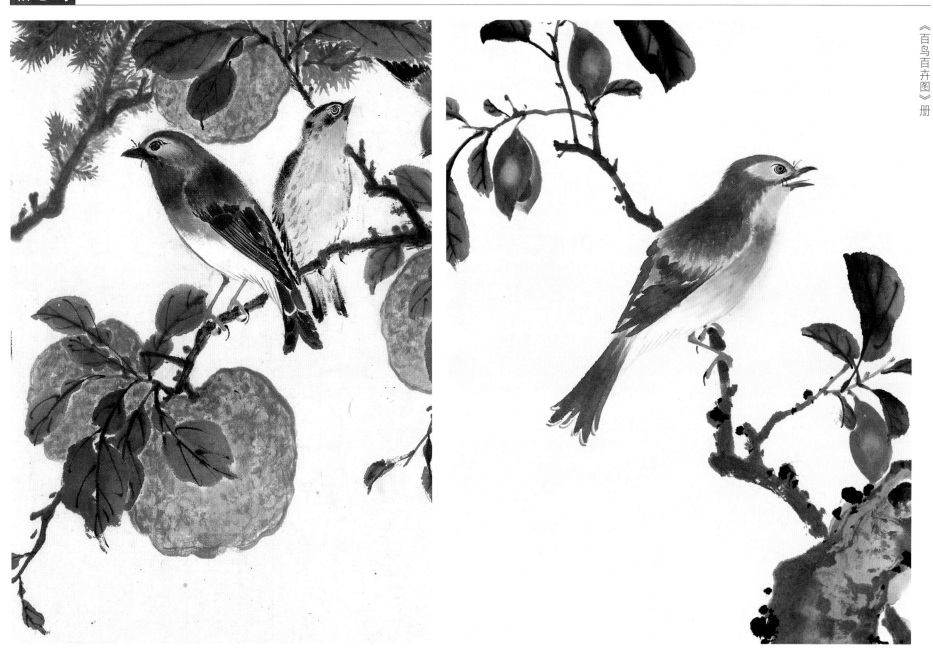

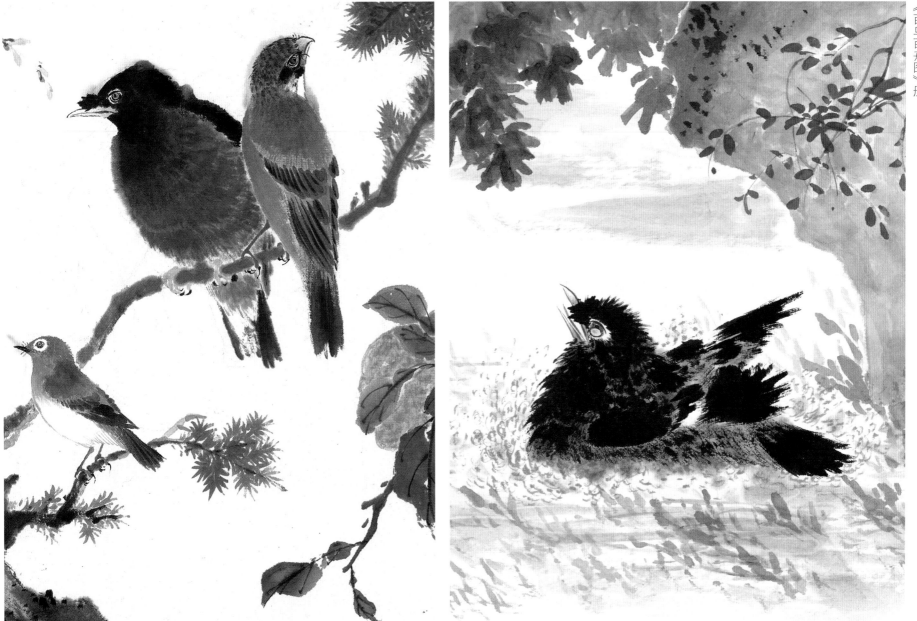

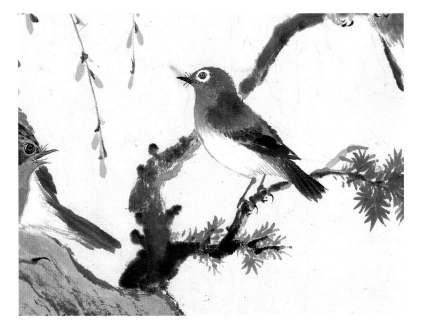

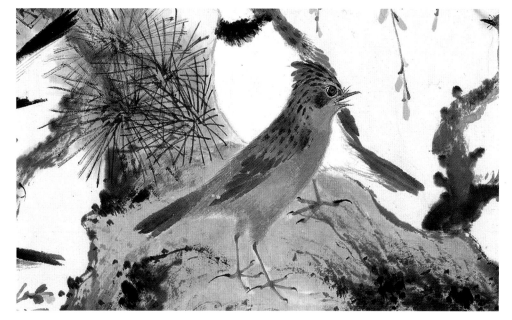

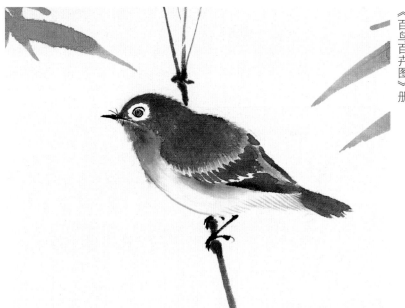

《百鸟百卉图》册

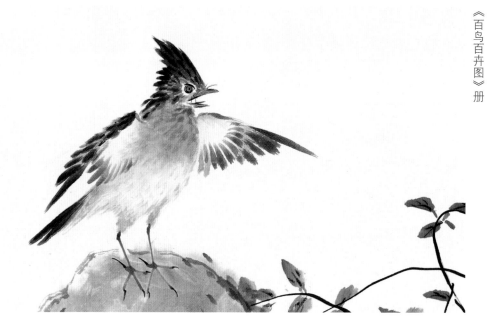

《百鸟百卉图》册

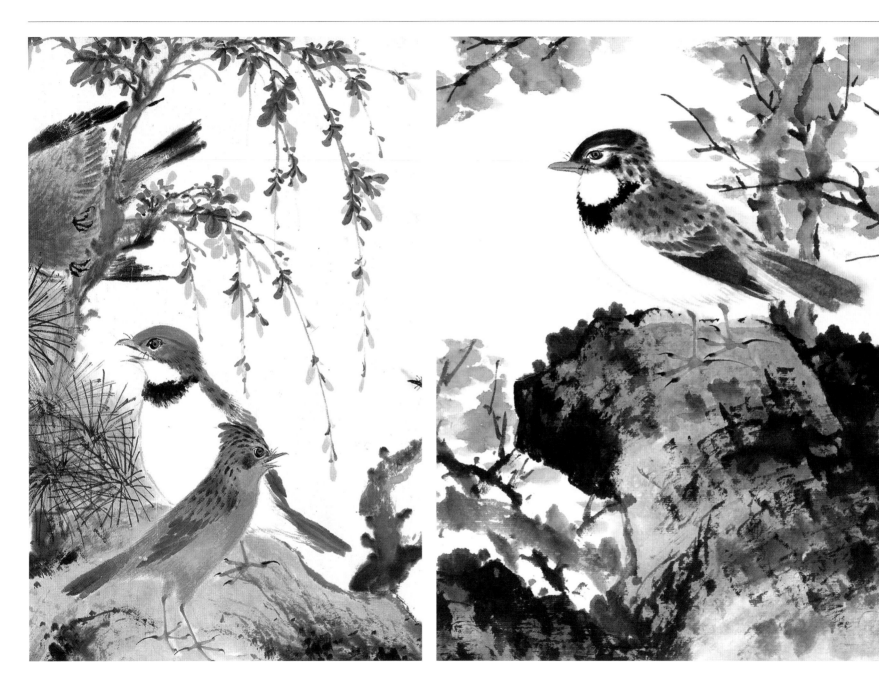

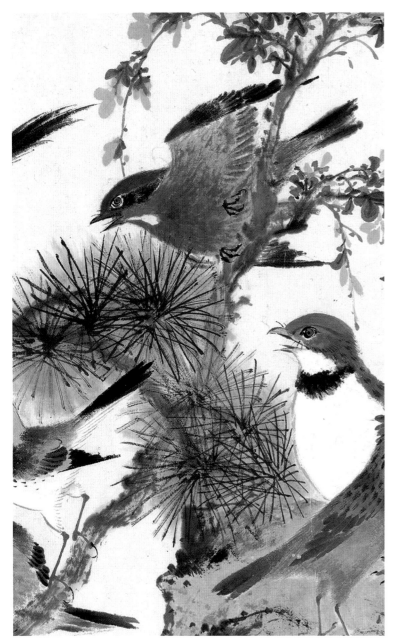

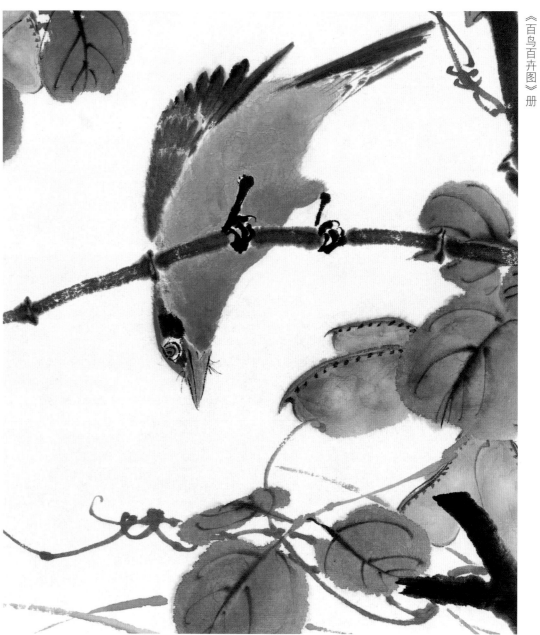

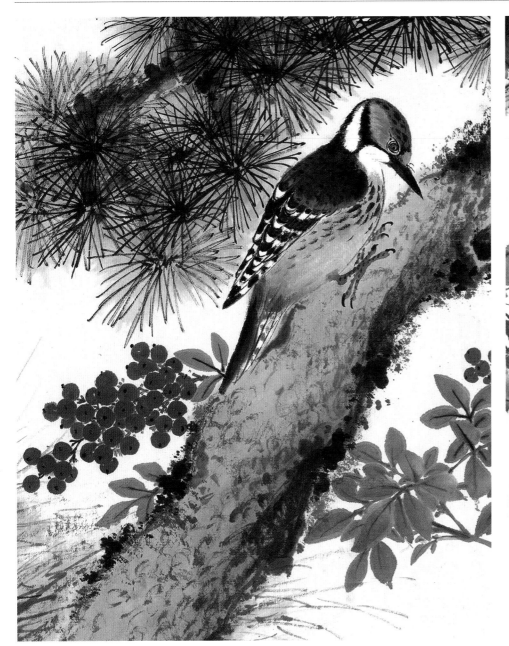

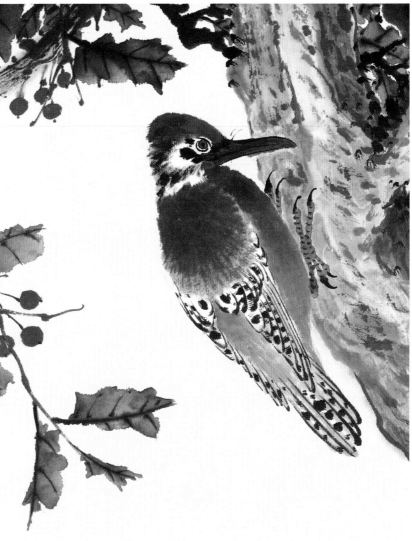

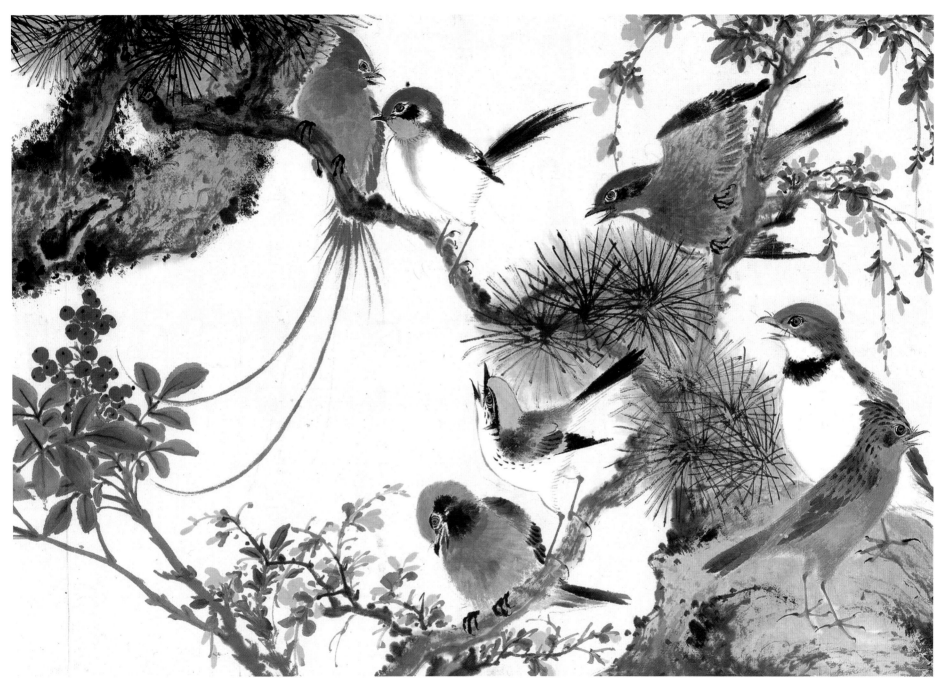

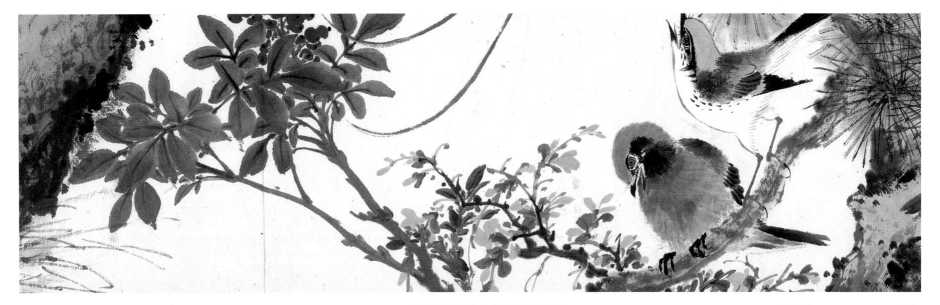

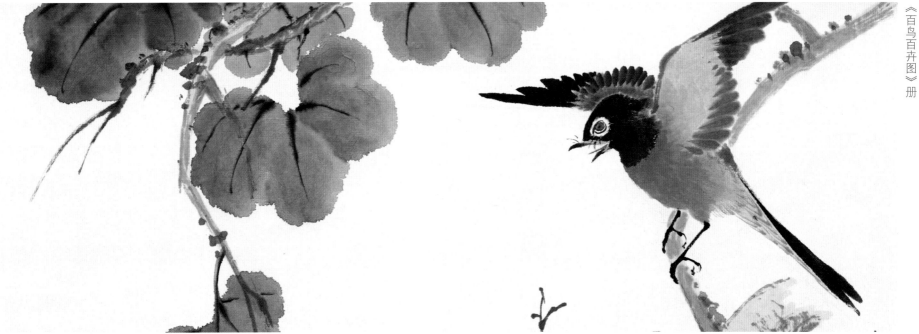

《百鸟百卉图》册

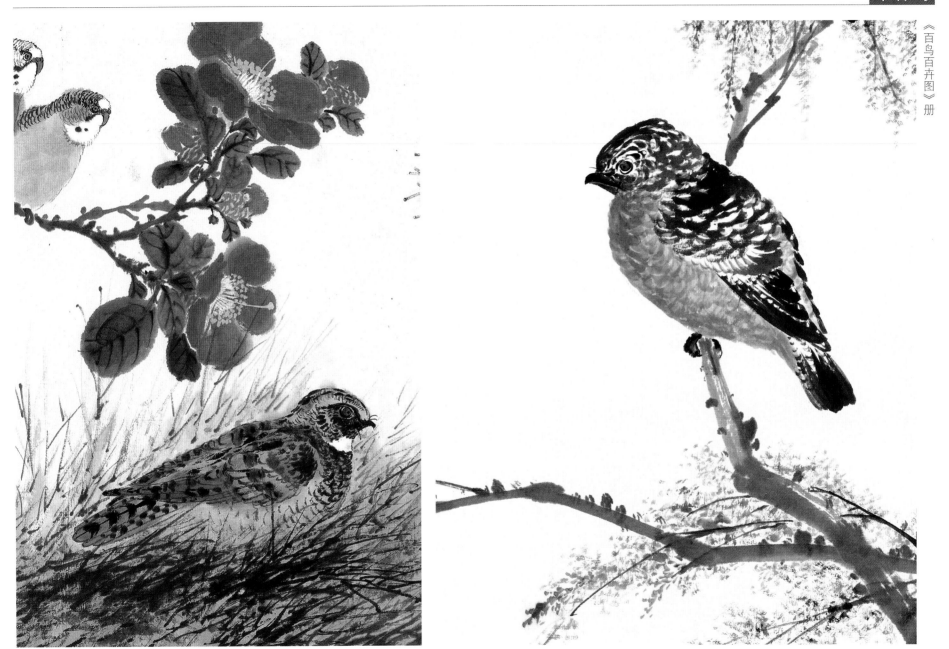

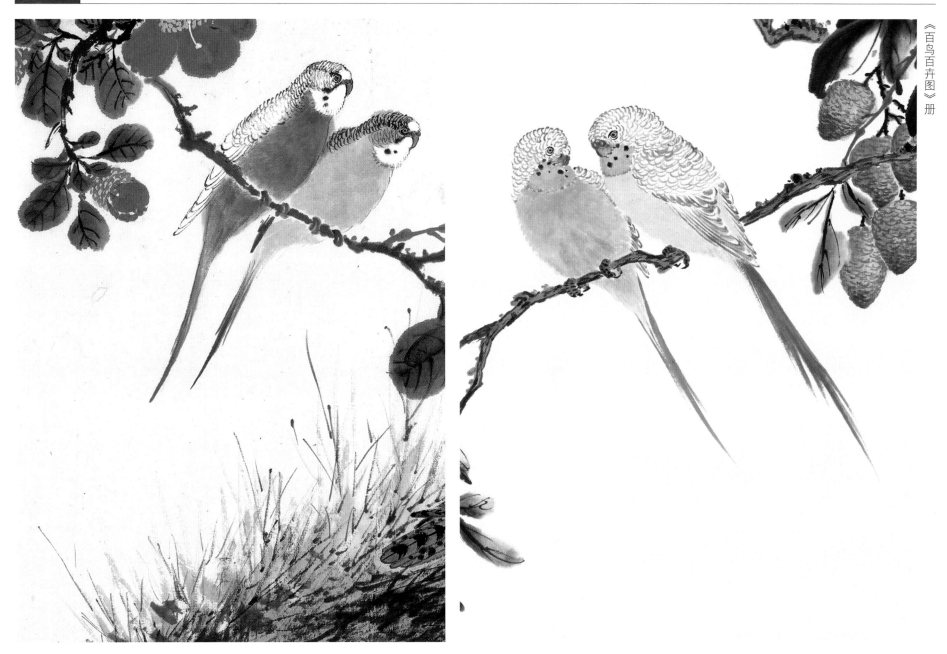

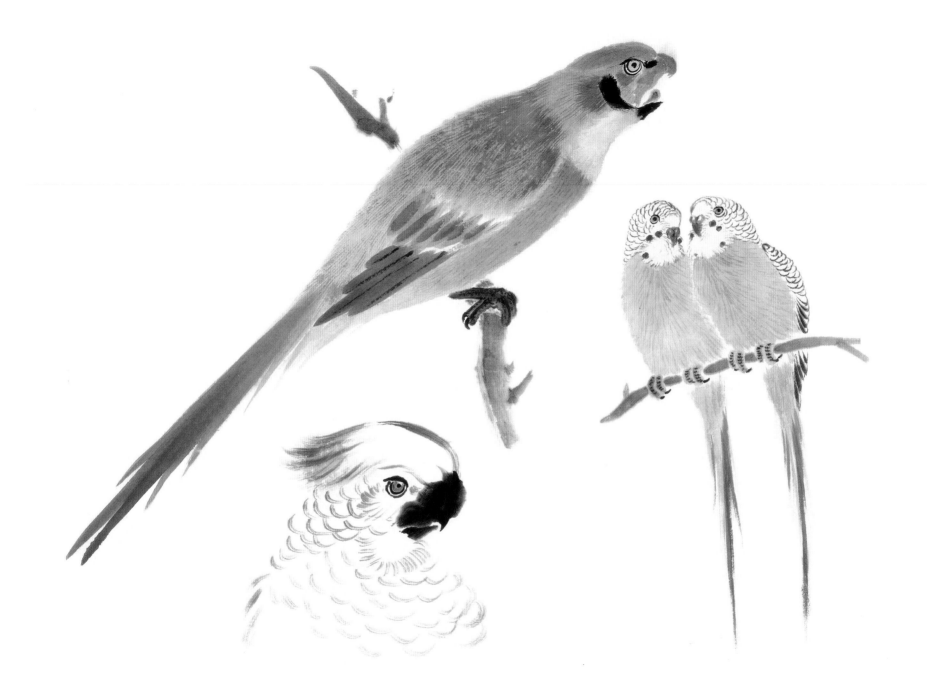

图书在版编目(CIP)数据

江寒汀百鸟百卉图卷/上海书画出版社编. -- 上海：上
海书画出版社，2022.12
ISBN 978-7-5479-2957-5

Ⅰ.①江… Ⅱ.①上… Ⅲ.①花鸟画－作品集－中国－
现代 Ⅳ.①J222.7

中国版本图书馆CIP数据核字（2022）第222962号

江寒汀百鸟百卉图卷

本社 编

责任编辑	苏　醒
审　读	雍琦
技术编辑	包赛明

出版发行	上 海 世 纪 出 版 集 团 上海书画出版社
地址	上海市闵行区号景路159弄A座4楼
邮政编码	201101
网址	www.shshuhua.com
E-mail	shcpph@163.com
制版	上海久段文化发展有限公司
印刷	上海画中画包装印刷有限公司
经销	各地新华书店
开本	889×1194　1/16
印张	4.5
版次	2023年1月第1版　2023年1月第1次印刷

书号	ISBN 978-7-5479-2957-5
定价	56.00元

若有印刷、装订质量问题，请与承印厂联系